看！德國人這樣訓練邏輯！

鍛鍊 IQ 金頭腦的 400 道練習

IQ-Marathon: Über 400 Rätsel-Aufgaben für schlaue Köpfe

伊琳娜・波斯里 Irina Bosley ／著

趙崇任／譯

遠流出版公司

目次

前言 005
智力 007

第一章

序列 010
 基本數字與字母序列 010
 並列數字序列 012

分類邏輯 015
 詞彙的相似性 015
 圖形的相似性 019

類比 026
 文字類比 026
 圖像類比 031

邏輯排列 038

三連邏輯關係圖 057

迷圖 070
 迷圖邏輯 071

星期 082

展開 094

文字的邏輯性 099
 異化邏輯關係 099
 文字邏輯關係 109
 字母測驗 113
 亂碼 115

數字題型 118
 數字圓餅圖 118
 數字宮格圖 121
 三角數 125

第二章

魔方陣 129

 魔術數字 0 132

日字圖 140

數字金字塔 148

 三價元素圖 151

菱形圖 158

蜂窩圖 175

橫截圖 183

9x9 數獨 195

 數獨 ABC 196

第三章

智力測驗 214

 智力測驗 1 215

 智力測驗 2 223

詳解 231

前言

好的謎題應該要使我們絞盡腦汁，而且能激發我們的創造力與邏輯推理能力。若你經常玩動腦遊戲、解謎或數字遊戲，很快就會發現自己的心算能力與邏輯思考能力提升了不少。

本書中的謎題包含我自己研發的成果，除了智力測驗的經典題庫精選外，還有藉由電腦 Java 程式設計出來的算術謎題。對我來說，在謎題彙整的過程中有一件很重要的事情，那就是要讓讀者知道可以用什麼樣的方法解題，因此在這本書中有非常詳細的解題策略、實用技巧與建議。

有些人才招募或選拔會參考本書第一章節的智力測驗題目，我會簡略描述常見的測驗程序，並提供範例作為練習。第二章的習題較多變化，從簡單的總數問題到複雜的數字與字母排列組合都有。第三章的測驗分為兩個部分，題目是由前兩章不同類型的習題彙編而成，但不屬於專業的科學性問題。

即使是不熟悉數學概念的人，仍然能在腦力激盪中找到娛樂。好的謎題會讓你傷透腦筋，但千萬不要太快放棄，馬上就想去翻找答案，在你解開了一道原本看似無法攻破的謎題時，將會得到無比的歡愉。

許多人以不同的方式幫助我完成了這本作品，我要在此特別感謝柏林經濟與法律應用科技大學的學生協助我測試部分習題，同時也要感謝那些給我謎題靈感的朋友。

智力

概念

　　儘管學術界已對人類的智力做了許多深入研究，至今仍未能提出統一的定義。很顯然，智力不同於知識與智慧，它是接觸知識與教育的認知先決條件，而且和意識、理解、計劃及問題解決能力密切相關。

　　德國心理學家古特克（Jürgen Guthke）將智力形容為「智能整體結構的上位概念」，此一智能整體結構能影響人們思考過程的品質，並使人們在遇到生活上的難題時，能夠察覺其中的相關因素，進而依據目標解決問題。

　　另一心理學家威司特霍夫（Karl Westhoff）則認為智力不僅是認知能力、判斷能力與評估可能性的能力，同時也是察覺關聯性的能力、洞察力與感知能力。除了一些較複雜的描述之外，有些學者也為智力提供了簡單的定義，例如：「智力就是智力測驗評量出的結果。」即智力只和受測者在智力測驗裡的表現有關。

一般因素

　　從心理學的角度來看，智力只能由一種因素與一個數字

來描述。因此假定我們有某種基礎能力，這種能力較強的人，就有較高的智力。人們也認為在智力測驗中測量的是影響智力的因素，如空間概念、口語表達能力與抽象思考能力，從過去一百多年的智力測驗研究看來，這些能力基本上符合智商的定義。

多種面向

有學者秉持不同的意見，認為智力是一種多面向的特質，各面向之間或多或少都有關聯：智力衡量的是思考能力的各種層面，代表每個人不同的思考品質，也讓人們可以藉由思考解決問題。智力主要提供人們三種能力：找出新方法，克服看似難以解決的挑戰；有效率地學習與善用所學及經驗；用抽象的方式（公式、符號、概念）處理具體的難題。

資優

資優是智力高度發展的表現，人們將其視為擁有卓越成就的潛在能力，不過一個人想擁有卓越成就，當然同時也要有充足的動機與外在條件。高度的智能表現通常可藉由智商（IQ）顯示出來，智能光譜會呈現常態分布。一個人的智力是否為天生，一直是一個飽受爭議的問題。許多證據證明，遺傳基因扮演了很重要的角色；然而也有證據顯示，智力並

不完全來自遺傳，教育及外在環境的刺激或阻礙都會對智力產生影響。

智力商數常態分布圖

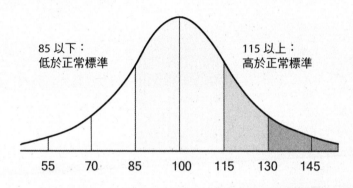

一般正常智力的平均值大約落在 100（IQ 值）左右，換算成百分比約 50。超過 115（IQ 值），或換算成百分比的 85，就算高於正常標準，而超過 130（IQ 值）則屬於天才，只有約 2% 的人能夠達到此標準。

第一章

序列

基本數字與字母序列

　　數字序列題型是根據特定的數字規則所設計，須依照此規則在數列中找出一個或多個數字，而字母序列題型亦是以相似概念作為設計基礎。

範例：

請依據序列邏輯找出接下來的數字或字母。

例 1：

20　18　16　14　12　?

解答：10，數列中的數字依序減少 2。

例 2：

16　25　36　49　64　81　?

解答：100，數字依序為 4、5、6、7、8、9 的平方。

例 3：

a c e g i ?

解答：k，每個字母會跳過一次下一個字母。

習題

1. 6 7 9 12 16 ?

2. 11 15 19 23 ?

3. 2 4 6 10 16 26 ?

4. 81 64 49 36 25 16 9 ?

5. 20 22 24 21 18 20 22 19 ?

6. 15 14 16 13 17 12 ?

7. 24 27 9 12 4 ?

8. 1 5 11 19 29 41 ?

9. 4 8 10 20 22 44 46 ?

10. 5 3 6 3 9 5 20 ? ?

11. j i h g f e ? ?

12. a b y c d e y f g ? ? ?

13. h k n q ? ?

14. s a o a k a g ? ?

15. l j h f ? ?

並列數字序列

　　數列的上下數字為一組，上排數列與下排數列間的組成關係多不相同，但兩者亦可能有特定的關聯。

範例：

請找出數列關係並完成以下數列。

例1：　　　　　　　　　　解答：

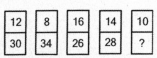 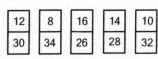

解答：上排數字為 31，下排為 32。上排數列以 2、3、4、5 增加，同時下排以 4、3、2、1 減少。

例2：　　　　　　　　　　解答：

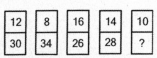 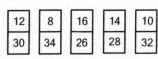

解答：32，上排數字與下排數字的總和為 42。

習題

1.

4	9	16	25	?
12	10	8	6	?

2.

5	7	9	11	?
25	23	20	16	?

3.

16	18	22	?	36
1	2	8	?	384

4.

11	22	6	23	?
39	28	44	27	24

5.

20	19	17	14	?
3	8	14	21	?

6.

3	5	7	9	?
9	25	49	81	?

7.

2	4	12	48	?
33	31	28	24	?

8.

24	22	19	23	?
16	18	21	17	16

9.

13	18	16	21	?
23	18	20	15	?

10.

162	54	18	6	?
30	33	36	39	?

11.

3	4	?	6	7
12	10	?	6	4

12.

1	6	3	8	?
11	6	9	4	?

數字序列題型的解題要訣

要訣	詳解
顯而易見	1 3 5 7 9 11 ？ 每次數字都增加 2，所以答案是 13。
增加、減少或交替增減	1 2 5 6 9 10 ？ 解答：13。每個數字皆比前一個大，且依序按照 +1 +3 +1 +3 的規則增加。
相鄰兩數之間有無規則性存在	1 2 4 7 11 16 ？ 解答：22。從相鄰兩數的不規則性可以發現數字依序 +1 +2 +3 +4 +5。
一數是否為前項或後項的倍數	當一數列中的每一前後項相除結果皆相同時，所求數亦可依此比例求出。 範例：2 4 8 16 32 ？ 解答：64，每次皆乘以 2。
一數列可被拆成兩個或多個數列，各數列有自己的數字組成規則，數列間也以特定關係產生連結	2 25 20 4 15 10 6 ？？ 解答：5 與 0 數列可被拆解為 2 4 6 與 25 20 15 10，各自以 +2 與 -5 的規則形成。

分類邏輯

詞彙的相似性

先暖身一下：以下詞彙的關聯性為何？椅子、沙發、櫃子、桌子。答案是：它們都屬於傢俱。在這個類別之下，如果出現電視機就不合適，因為它屬於家電類。

以下各個例子中會有一個詞彙屬於不同的類別，請找出來。在此類習題中將運用到理解詞語意義的能力以及排除不同類別詞彙的能力。

範例：

以下各例的詞彙皆有共同點，除了其中一個之外，請將此類別不同的詞彙選出。

例 1：a) 熊　b) 兔子　c) 老鷹　d) 狼　e) 狐狸

解答：c 老鷹，老鷹是其中唯一的鳥類，與其他詞彙的類別不同。

例 2：a) 披薩剪刀　b) 叉子　c) 湯匙　d) 鐵鎚　e) 湯匙

解答：d 鐵鎚，鐵鎚在廚房派不上用場。

例 3：a) 汽車　b) 富豪　c) 福斯　d) 奧迪　e) 雷諾

解答：a 汽車，汽車是一個廣泛的詞彙概念，其餘皆是汽車品牌。

例 4：a) 公尺　b) 公克　c) 公寸　d) 英里　e) 公里

解答：b 公克，公克是重量單位，其餘皆是長度單位。

詞彙間的類別關係

類別	範例
同義詞	沉思、恬靜、安靜、鎮靜、沉靜
整體類別	章節、字、字母、號碼、句子
物品功能	刀、剪刀、膠水、鉗子、鐵鎚
物品特質	四方形、角錐、圓體、立方體、圓柱體
程度等級	跑、坐、奔、跛行、爬行
幾何型態	等邊、銳角、鈍角、四方形、不等邊
數學特質	3、7、11、13、15
測量單位	公克、英擔、磅、公分、公斤
顏色	雪、婚紗、草、鈴蘭花、白蓮花
職業類別（以工具為依據）	麵包師、屠夫、木匠、經紀人、裁縫師
一般類別或特定類別	牧羊犬、鬥牛犬、大麥町、貴賓狗、狗
性別特質	男孩、父親、叔叔、阿姨、爺爺
名人	哥倫布、高斯、畢達哥拉斯、萊布尼茲、拉普拉斯

習題

1.　a) 巴黎　　　b) 馬德里

　　c) 慕尼黑　　d) 維也納　　e) 柏林

2.　a) 小牛　　　b) 小馬

　　c) 乳豬　　　d) 嬰兒　　　e) 小狗

3.　a) 輕型機車　b) 腳踏車

　　c) 汽車　　　d) 重型機車　e) 蛇板

4.　a) 金星　　　b) 海王星

　　c) 太陽　　　d) 土星　　　e) 木星

5.　a) 風趣　　　b) 友善

　　c) 樂於助人　d) 粗心　　　e) 主動

6.　a) 醫生　　　b) 畫家

　　c) 教師　　　d) 心理學家　e) 老師

7.　a) 希臘　　　b) 摩納哥

　　c) 英格蘭　　d) 瑞典　　　e) 西班牙

8.　a) 番茄　　　b) 黃瓜

　　c) 甜椒　　　d) 紅蘿蔔　　e) 南瓜

9.　a) 詩　　　　b) 歌

　　c) 小說　　　d) 故事　　　e) 童話

10.　a) 足球　　　b) 網球

　　c) 高爾夫球　d) 橄欖球　　e) 骨牌

11. a) 雙魚　　　　b) 大熊

c) 處女　　　　d) 天狼星　　　e) 天秤

12. a) 巴哈　　　　b) 莫札特

c) 史特勞斯　　d) 羅西尼　　　e) 米開朗基羅

13. a) 鞋子　　　　b) 襪子

c) 靴子　　　　d) 夾腳拖鞋　　e) 涼鞋

14. a) 車庫　　　　b) 房間

c) 地下碉堡　　d) 大廳　　　　e) 帳篷

15. a) 螞蟻　　　　b) 蜘蛛

c) 蟑螂　　　　d) 老鼠　　　　e) 毛毛蟲

16. a) 馬達加斯加　b) 愛爾蘭

c) 格陵蘭　　　d) 澳洲　　　　e) 冰島

17. a) 公事包　　　b) 錢包

c) 女用皮包　　d) 皮夾　　　　e) 荷包

18. a) 公狼　　　　b) 公獅子

c) 母斑馬　　　d) 公象　　　　e) 公水牛

19. a) 探戈　　　　b) 舞蹈

c) 倫巴　　　　d) 華爾滋　　　e) 鬥牛舞

20. a) 工程師　　　b) 女醫師

c) 女教師　　　d) 女數學家　　e) 女心理學家

21.　　a) 公里　　　b) 公克

　　　　c) 英里　　　d) 公尺　　　e) 公分

22.　　a) 啄木鳥　　b) 隼

　　　　c) 天鵝　　　d) 虎皮鸚鵡　　e) 鳥

圖形的相似性

　　請仔細觀察下列各例子中的五個圖形，其中四個是根據同一概念設計的，剩餘一個則不是，請找出此一圖形。

範例：

例 1：

a　　　　b　　　　c　　　　d　　　　e

解答：c，此題考驗的是空間概念，a, b, d, e 四個圖形可以透過旋轉的方式彼此重疊，圖 c 則必須先向右翻轉，才可用旋轉方式與其他圖形重疊。

例2：

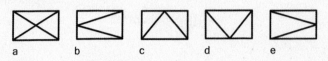

解答：a，其餘四個圖形皆藉由內部線條劃分出三個三角形，
而圖 a 則劃出了四個。

例3：

解答：c，其餘四個圖形皆左右對稱。

例4：

解答：d，其餘四個圖形皆由四條線條構成。

例5：

解答：c，每一個圖形的上半部與下半部皆對稱，但圖 c 的內
部共只有兩條線條，其餘皆有四條。

圖形題型的解題要訣

要訣	詳解
旋轉	圖形以順時鐘或逆時鐘方向旋轉。(如例 1)
圖形的恆定性	圖形之間有共同點。(如例 2)
對稱	圖形以水平或垂直方向對稱，以肉眼即可辨識出對稱的兩等份。(如例 3)
圖形線條數的加成	要是其他要點不管用時，此一方式會非常有幫助。依據此要點，圖形的構成線條數須一致。(如例 4)
圖形組成元素的位置與數量	每組圖形可能相同或相異，但圖形內部的元素 (例如：線條) 數量會有所不同。(如例 5)
內部與外部組成元素的形狀	每一圖形由多個元素組成時，其中四個圖形的外部圖形與內部圖形可能相同。
一維圖形與二維圖形	圖形可能有一維與二維的區別。
同樣區塊的顏色構成	一圖像由許多元素構成，而由線條交點區分出範圍的色彩或陰影可能會有不同。

習題

1.

a b c d e

2.

a b c d e

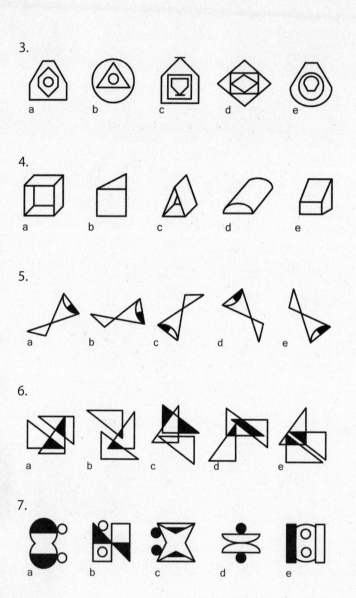

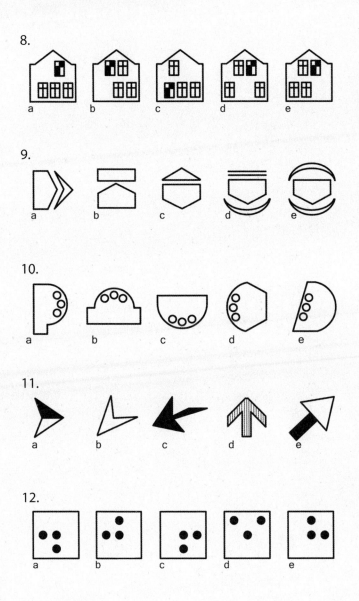

13.

14.

15.

16.

17.

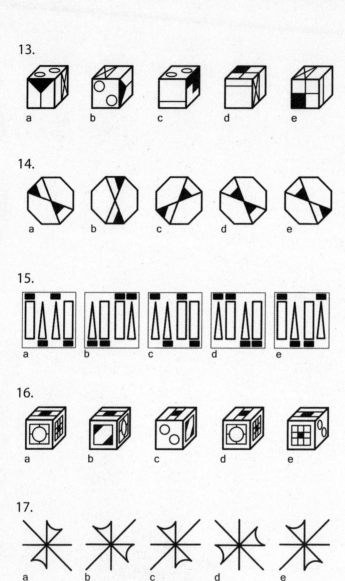

18.

19.

20.

類比

　　類比指的是兩組物體間的比較，兩組的元素間會有相同的組成關係。也就是說，類比重視的是元素間的邏輯關聯、共同點、相似處及一致性等特徵。

　　類比習作可以分為語言和圖像兩種形式，在語言類的題目中，須將文字依邏輯性組合，而在圖像類的題目中，則是將圖形依邏輯性組合。

文字類比

　　此習題的解題方式在於找出第一組字彙間的明確關係，藉由此一關係於第二組字彙中找出相對應的詞。

範例：

題目中一開始會提供一組詞，兩詞之間有特定的關聯，請藉此找出能與第二組中第一個詞彙產生相似關聯的詞。

例 1：蔬菜：馬鈴薯 = 穀物：

a) 洋蔥 b) 大麥 c) 水果 d) 沙拉 e) 麵包

解答：b 大麥，蔬菜是馬鈴薯的上位詞，因此題中的答案應為穀物的下位詞。

例 2：三角形：方形 = 方形：

a) 圓柱體 b) 圓形 c) 六角形 d) 點 e) 五角形

解答：e，三角形有三個邊，方形有四個邊，因此第一組詞彙的關係為 n：n+1，答案則應為方形的邊數 +1。

字彙間的關係類型

類別	範例
同義詞	結束：分離 = 喜悅：成功
反義詞	長：短 = 黑：白
從屬關係	雨：雨滴 = 雪：雪花
程度差別	跑：衝 = 下毛毛雨：下大雨
行為動詞	火車：跑 = 飛機：飛
原料與材質	小麥：麵包 = 皮革：鞋子
上位概念與下位概念	蔬菜：黃瓜 = 水果：蘋果
二維物件與三維物件	方形：骰子 = 圓形：圓珠
測量	公尺：距離 = 磅：重量
物品功能	槌子：敲 = 筆：畫線
物品的目的物件	剪刀：紙 = 錢包：錢
人與其產出的物品	法官：判決 = 作家：書
尋找的目標物	科學家：靈感 = 地質學家：石油
避免的事物	飛行員：墜機 = 學生：成績不及格
使用的工具	考古學家：鏟子 = 外科醫師：手術刀
起因與影響	粗心：意外 = 失業：貧困
數學關係	5：15 = 4：12
回答方法	評分標準：滿意 = 血型：O 型
性別對應	男孩：女孩 = 男人：女人
年齡	小孩：青年 = 青年：成人

習題

1. 年：月＝字：？

 a) 句　　　　　b) 字母

 c) 日　　　　　d) 話　　　　　e) 文章

2. 麻雀：燕子＝橡樹：？

 a) 樹幹　　　　b) 樹

 c) 樺樹　　　　d) 植物　　　　e) 森林

3. 微風：狂風＝說話：？

 a) 大聲的　　　b) 低語

 c) 唱歌　　　　d) 咆哮　　　　e) 字

4. 鯡魚：魚＝馬鈴薯：？

 a) 紅蘿蔔　　　b) 蔬菜

 c) 田地　　　　d) 薯條　　　　e) 農夫

5. 房子：房間＝雪：？

 a) 雪花　　　　b) 雨水

 c) 落下　　　　d) 白色　　　　e) 滴

6. 給：拿＝機靈：？

 a) 醜　　　　　b) 獲得

 c) 無助　　　　d) 美麗　　　　e) 愚笨

7. 船：水＝飛機：？

 a) 空氣 b) 飛翔

 c) 雲朵 d) 飄 e) 土地

8. 酒：喝＝麵包：？

 a) 嘗 b) 喝

 c) 吃 d) 穀物 e) 烘培

9. 爺爺：兒子＝曾祖母：？

 a) 女兒 b) 兒子

 c) 父親 d) 母親 e) 奶奶

10. 氣味：聞＝危險：？

 a) 疼痛 b) 誇飾

 c) 解釋 d) 大的 e) 察覺

11. 法國：歐洲＝迦納：？

 a) 非洲 b) 國家

 c) 亞洲 d) 黑的 e) 貧窮的

12. 蜜蜂：蜂蜜＝乳牛：？

 a) 有用的 b) 牛奶

 c) 草地 d) 農夫 e) 小牛

13. 水：液體＝鋼鐵：？

 a) 侵蝕 b) 塑膠

 c) 金屬 d) 零件 e) 石頭

14. 刀：切口 = 鑽孔機：?

 a) 洞　　　　　b) 工具

 c) 牆　　　　　d) 工人　　　　e) 電

15. 9：45 = 6：?

 a)12　　　　　b)35

 c)30　　　　　d)54　　　　　e)10

16. 投資類型：投機型 = 身體質量指數 =?

 a) 健身　　　　b) 過重

 c) 三圍　　　　d) 磅秤　　　　e) 磅

17. 眼睛：看 = 鼻子：?

 a) 聞　　　　　b) 嘗

 c) 發誓　　　　d) 打掃　　　　e) 插入

18. 公雞：母雞 = 男人：?

 a) 家庭主婦　　b) 女兒

 c) 母親　　　　d) 女人　　　　e) 女朋友

19. 退潮：洪水 = 分離：?

 a) 分裂　　　　b) 連結

 c) 離婚　　　　d) 分配　　　　e) 解答

20. 腳：腿 = 手：?

 a) 頭　　　　　b) 手指頭

 c) 動作　　　　d) 身體　　　　e) 手臂

21. 魚：水＝鳥：？

 a) 飼料 b) 飛

 c) 小雞 d) 空氣 e) 雲朵

22. 金屬：鏽斑＝麵包：？

 a) 霉 b) 麵包屑

 c) 可食用的 d) 硬的 e) 小麥

圖像類比

 一開始會提供一組圖像，兩個圖像之間存在某種邏輯關係。請將此關係運用於第二組圖像上，藉由已提供的第三個圖像找出第四個圖像。

範例：

請從 a 到 e 五個選項中選出適合的答案。

例 1：

解答：a，在第一組的兩個圖像中，兩個圖像分別為一大一小、一白一黑、一單向一雙向的左右相反 45 度箭頭。而在第二組圖像中也是此原則，一個圖像為黑色的雙向大箭頭，則所求

應為左右相反的單向白色小箭頭。

例 2：

解答：c，在第一組圖像中，第一個圖像為一個三角形與一個
圓形，第二個圖像為一個三角形與兩個圓形，第二個三角形
為第一個三角形順時鐘旋轉 90 度。同樣的概念運用在第二組
圖像上，第二個圖像為第一個圖像順時鐘旋轉 90 度，且第一
個圖像中有一個方形，第二個圖像就應有兩個方形。

例 3：

解答：b，在第一組圖像中，第二個圖像為第一個圖像的左半
部往右對稱後的結果。將此概念運用於第二組圖像上即可得
到所求。

例 4：

解答：c，將第一個圖形中的第一個部分挪到最後面，即成為第二個圖像。

圖像類比題型的解題要訣

要訣	詳解
有系統的方式	兩個圖像間可能產生顏色、大小、角度等關聯。(如例1)
旋轉	圖像可能以45度、90度，或135度順時鐘或逆時鐘旋轉，除此之外可能還有其他的附加關係存在。(如例2)
對稱	一個圖像的一半往上下左右對稱後產生新的圖像。(如例3)
圖像中元素順序的改變	以字母為例，當AAL變成ALA時，另一組BBQ變成BQB。(如例4)
比例位置	在一圖像中，一元素位於整體圖像的位置。
增與減	例如圖像線條或點的增減。
色彩配置	顏色或陰影的位置交替。
圖像外部與內部元素	一圖像由多個元素組成，即組合圖形。則兩個圖像的元素可能產生差異。

習題

1.

2.

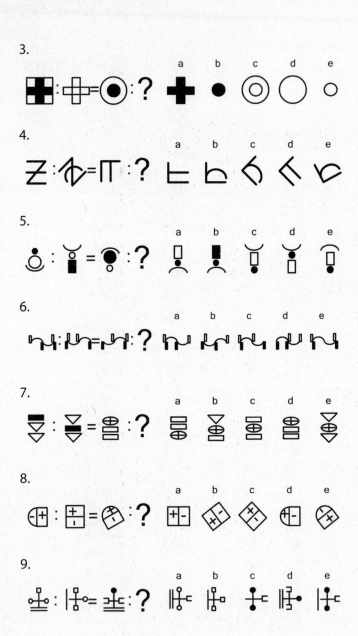

10.

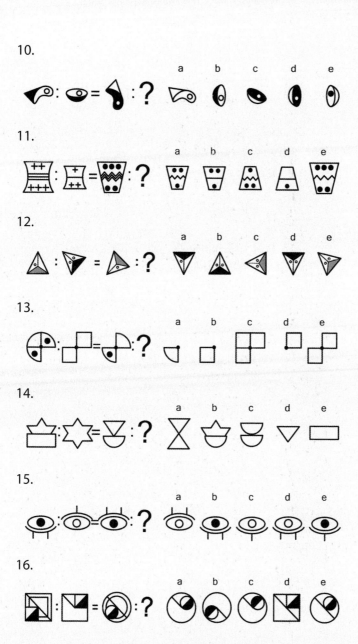

11.

12.

13.

14.

15.

16.

17.

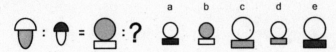

18.

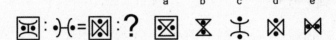

19.

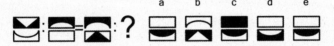

20.

21.

22.

23.

24.

25.

26.

邏輯排列

　　此章節旨在訓練智力中的邏輯思考能力，要解決這類題目除了實際的題型練習外，也需對解題策略相當熟悉，有時候稍微不一樣的思考也很有幫助。

　　在以下的例子中可以看到有上排與下排各五個方格，上排的方格中有一個是未知的，請在下排五個選項中為其挑出一個合乎邏輯的圖形。

範例：

請從下列 a 到 e 五個選項中，選出符合題目邏輯的答案。

例 1：

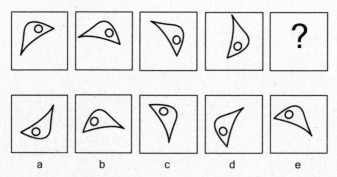

解答：a，在上排的圖形中，每個都比前一個圖形順時鐘旋轉了一些，以此條件看來，只有 a 能夠符合，而其餘 b 到 e 的

選項皆是與原圖左右相反的圖形。

例2：

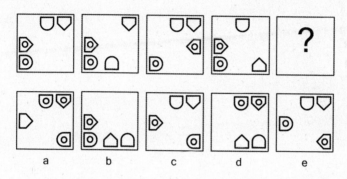

解答：c，在此題型中，應該將方格的內部圖形分為上面兩個一組與左邊兩個一組。兩組圖形交替向對面對稱。

例3：

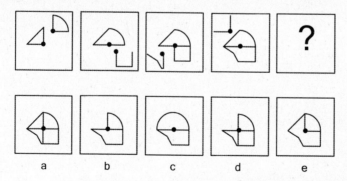

解答：e，每個方格中的兩個圖形結合後形成下一個圖形，結合方法為將原圖內不在中心的那個圖形移到正中心，同時刪

除兩個圖形組合後重複的線條。

小技巧：請留意圖形或線條總數的增減。

例4：

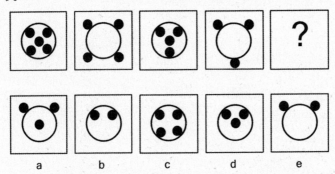

解答：d，此題圖形間的邏輯關係是：每次圖形中的黑色圓圈
於內側與外側交替變換，且每兩張圖的黑色圓圈數量會減少
一個。

例5：

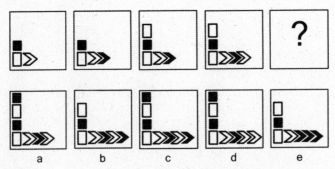

解答：a，方格中下排與左排的圖形每次會交替增加一個。

例 6：

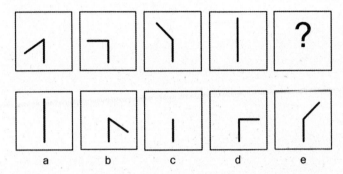

解答：e，方格中線條的上半部每次會以順時鐘旋轉 45 度。

邏輯排列的解題要訣

要訣	詳解
旋轉	圖形以順時鐘或逆時鐘方向旋轉，而旋轉角度則不一定。(如例 1)
對稱	圖形的對稱。(如例 2)
合併與拆解	有時可以試著把兩個或多個圖形組合在一起，如此產生出的結果與圖形的合併與拆解有關。(如例 3)
連續性邏輯	從圖像排列中可以找出連續的邏輯關係。(如例 4)
圖像的完成	每次圖像都會有新的元素產生，可能是以順時鐘或逆時鐘、水平或垂直的方向增長。(如例 5)
圖像元素的位置移動	圖像中元素的位置可能由上至下或由左至右交替變換。
消除	每一次圖像中的元素會一點一點的被消除。
傾斜	圖像中的一部份會往特定方向逐次傾斜。(如例 6)

排除法	其他選項都可以用邏輯排除時，剩下的選項就是正確答案。

習題

1.

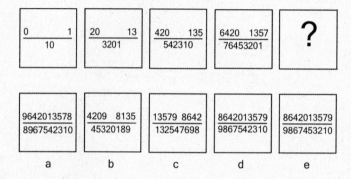

2.

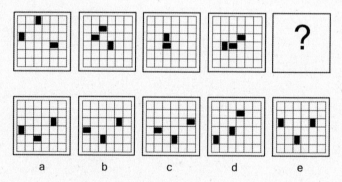

3.

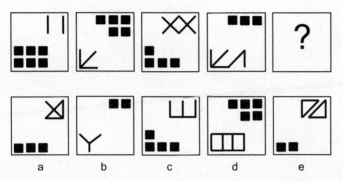

4.

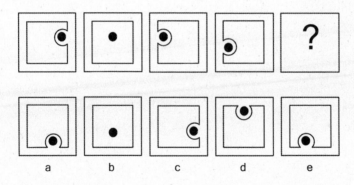

5.

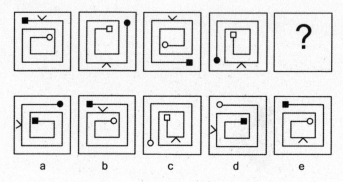

6.

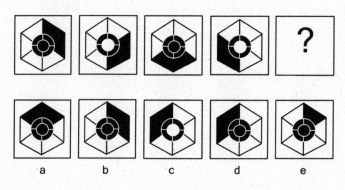

7.

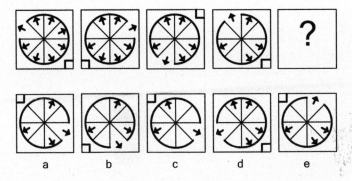

8.

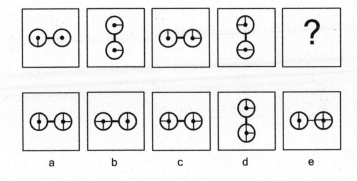

9.

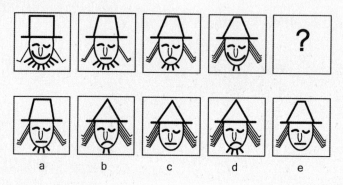

10.

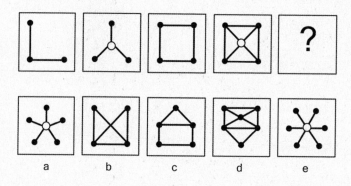

11.

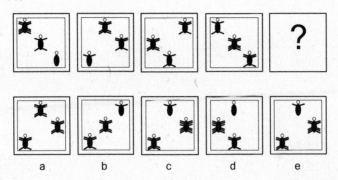

12.

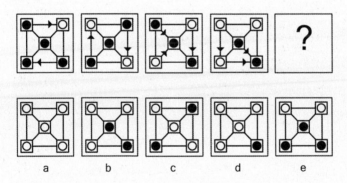

13.

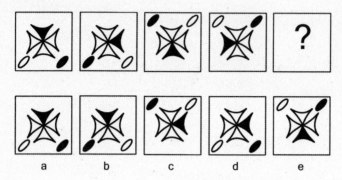

14.

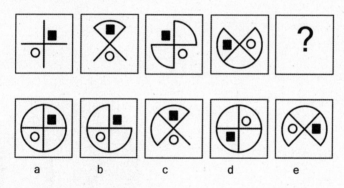

15.

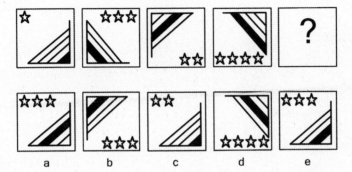

16.

17.

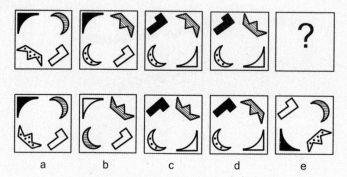

18.

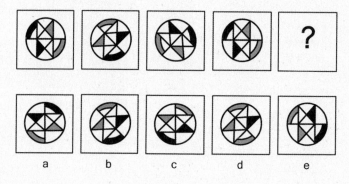

19.

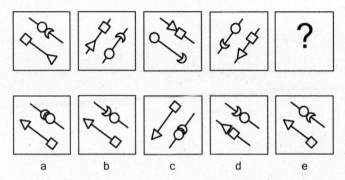

20.

21.

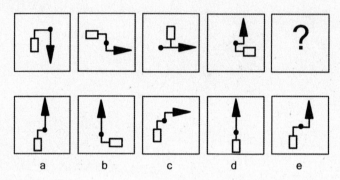

22.

23.

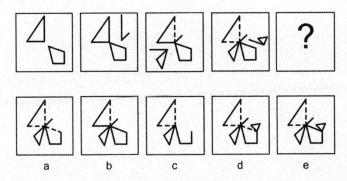

24.

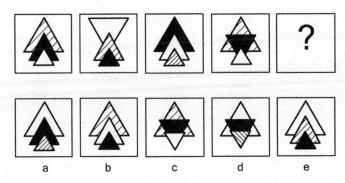

25.

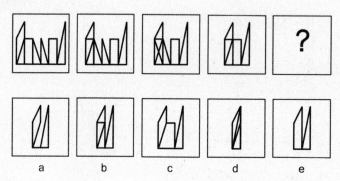

26.

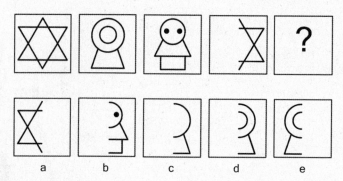

27.

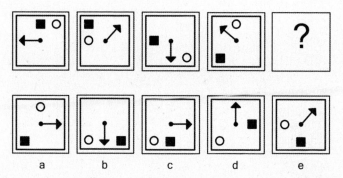

28.

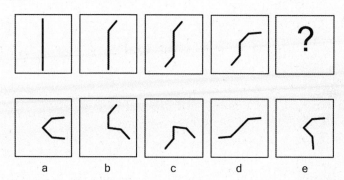

29.

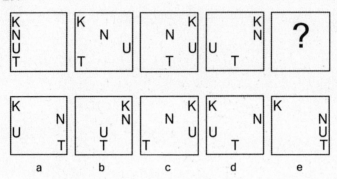

30.

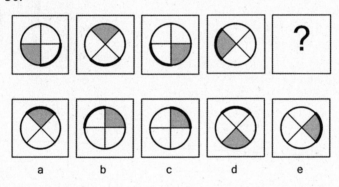

三連邏輯關係圖

　　每題會有兩個九宮格，左邊的是問題，右邊的是答案選項。左邊的九宮格中有八格有圖形，剩餘的一格未知。請於右邊的選項中，選出能與左邊八個圖形產生邏輯關係的選項。每一排各個圖形間的邏輯關係皆相同。

範例：
請於右邊九宮格中選出能夠完成左邊九宮格的圖形選項。

例 1：

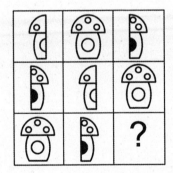 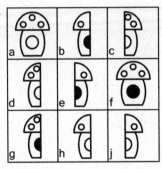

解答：h，每一排的圖形都有三種：一個完整的圖形與各一個左右分開的圖形。圖形的下半部分別有白色圓形、白色半圓形與黑色半圓形。而上半部則有三個、兩個與一個圓圈的差別。由此可知，未知的格子中應為一個左半部圖形，接下來

只需要決定圖形中的元素。

例 2：

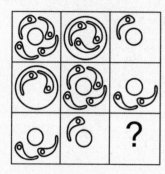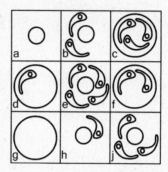

解答：j，在此題中，重要的不是形式，而是數量和排列位置，且此題的規則不管是在行或列都成立。每一個圖形皆是由一個或大或小的圓圈與一些我們姑且稱做為「魚」的圖形組成。在這裡，我們用數字代表魚的數量、用正負數符號代表圓圈，魚在圓圈外為正，反之則為負，如此便可以很快找出邏輯：

- 第一列：+4-3 = +1
- 第二列：-2+4 = +2
- 第三列：+2+1 = +3

由此得出答案是 +3，意思就是三條魚在圓圈外。另外，若以垂直的方式計算也能成立：

- 第一行：+4-2 = +2
- 第二行：-3+4 = +1

· 第三行：+1+2 = +3

例3：

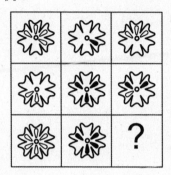 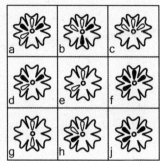

解答：e，在左邊九宮格中的「花」有白色與黑色的「花瓣」。
將每一排的第一張圖與第二張圖重疊後，若黑色與白色花瓣
重疊，則該花瓣會消失。沒有重疊的花瓣保持原色，即第三
張圖。

例4：

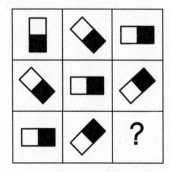 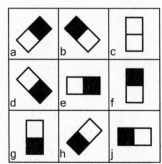

解答：f，此題的解題秘訣在於圖形的旋轉。格子內的長方形每次會以逆時鐘方向旋轉 45 度，由此方式可找出解答。

例 5：

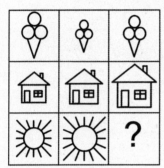 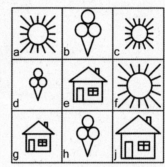

解答：c，在九宮格中可以看出，一列中的三個圖像屬於同一種，而一行中三個三個圖形皆不同。另外，每一列的三個圖形有大、中、小的差別，所以所求的圖形應該是小的太陽。

三連邏輯關係圖的解題要訣

要訣	詳解
完成有缺失的圖形	每排或每列中的圖形皆為圖形中的一部分。（如例 1）
數量與位置的改變	要得到最後一個圖形的元素數量，一開始請先嘗試把前兩個圖形中的元素的數量由上而下，由左而右相加。（如例 2）
元素的消除	留意第三張圖的元素是否和前兩張圖的元素位置相同。（如例 3）
旋轉	每一張圖皆以順時鐘或逆時鐘的方向以固定的角度旋轉。（如例 4）

大小與形狀的改變	三張圖的大小皆不同 (如例 5)，有時連形狀都會改變。
一個或多個元素排列的改變	元素的排列方式可能會有不同。

習題

1.

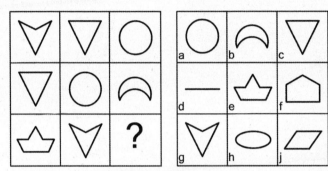

2.

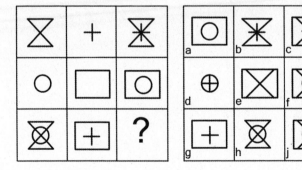

3.

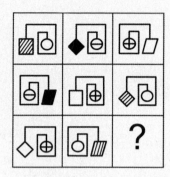 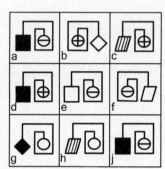

4.

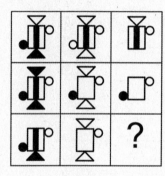 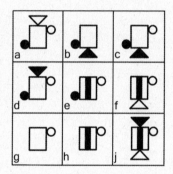

5.

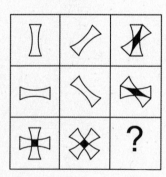 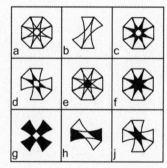

6.

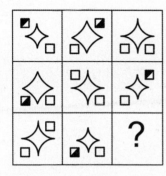

7.

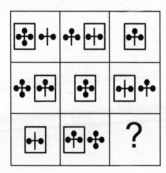

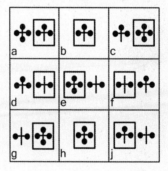

8.

9.

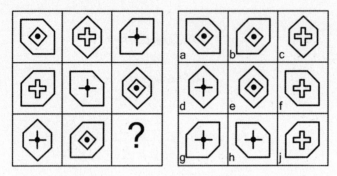

10.

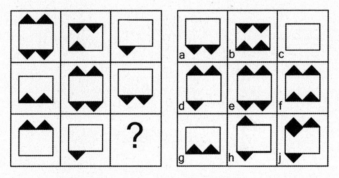

11.

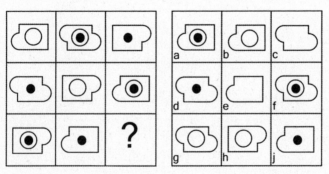

12.

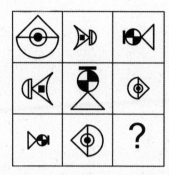 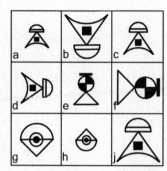

13.

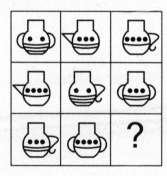 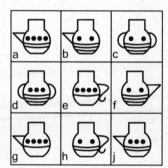

14.

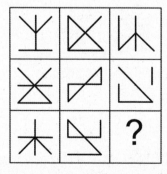 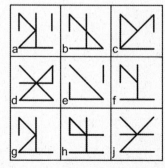

15.

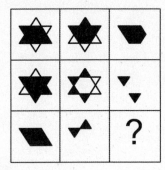 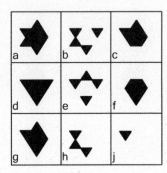

16.

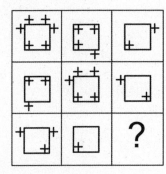 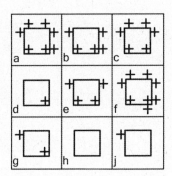

17.

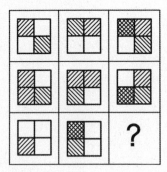 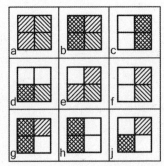

18.

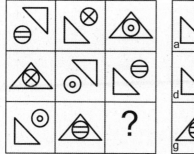 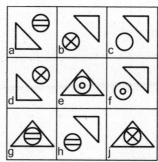

19.

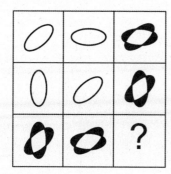 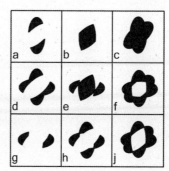

20.

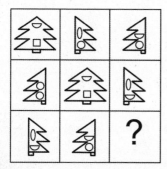 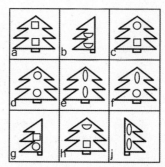

21.

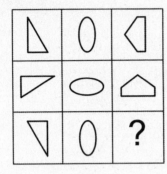 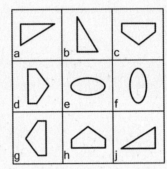

22.

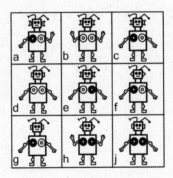

23.

24.

 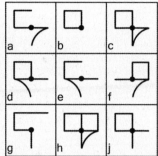

25.

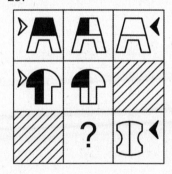 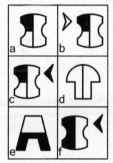

26.

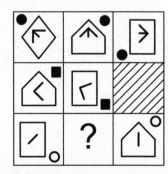 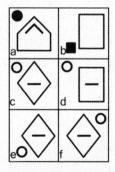

迷圖

迷圖是一個由線條或路徑構成的系統，藉由許多方向或路徑的改變，讓這個圖樣變成一個謎題。在這個迷圖之中，只有一條路徑可以成功帶領你到達目的地。

「迷圖」與「迷宮」

「迷圖」與「迷宮」從字面上看起來很像，但是意思其實不太相同。在迷圖中，路徑不會有分支，所以你不會有迷路的問題，但是必須判別方向，因為你會經常與目標擦身而過。迷宮則是由許多的道路網所組成，你必須判斷哪一條路才是對的，而且有些路還是死路，所以往往要經過多次的嘗試之後，才會找到正確的路線。

「迷圖」的構成要素

- 只有一條路
- 路的方向不停變換
- 路不會有分支
- 不斷的迂迴讓你在內部徘徊
- 不斷經過目的地
- 路徑可能往內或往外引導

迷圖的範例圖

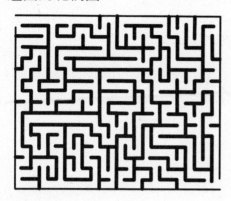

迷圖邏輯

此種謎題的意旨在於將迷圖的概念運用到圖形上。以下可以看到一個包含七個圓圈的圖像，圓圈 a 的地方是起點，圓圈 g 的地方是終點。

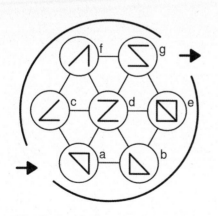

範例：

請以 a 作為起點走出此迷圖，終點圖像為中途各圖像依照指示的總和結果。

每個線條及符號請依照以下的規則往下傳遞：

· 若在兩個圓圈中沒有重疊，線條或符號即繼續往下傳遞

· 若在兩個圓圈中有重疊，線條或符號即消除

· 每條連接路線只能經過一次

· 只能往左、往右，或往上前進

從 a 到 g 的可能路徑有 16 種：

1. a → b → d → c → f = g

2. a → b → d → e = g 或 a → b → e → d = g

3. a → b → d = g

4. a → b → d → f = g

5. a → b → e = g

6. a → b → e → d → c → f = g

7. a → b → e → d → f = g

8. a → b → e → d = g

9. a → d → c → f = g

10. a → d → e = g

11. a → d = g

12. a → d → f = g

13. a → c → d → e = g

14. a → c → d = g

15. a → c → d → f = g

16. a → c → f = g

　　解題的方法為：從起點的圖像 a 不斷往後重疊，增加或刪減圖像中的元素進而產生新的圖像。依據迷圖的邏輯，每個選項的圖像變化過程如下：

1.a → b → d → c → f =

2. a → b → d → e =

3. a → b → d =

4. a → b → d → f =

5. a → b → e =

6. a → b → e → d → c → f =

7. a → b → e → d → f =

8. a → b → e → d =

9. a → d → c → f =

10. a → d → e =

11. a → d =

12. a → d → f =

13. a → c → d → e =

14. a → c → d =

15. a → c → d → f =

16. a → c → f = g

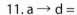

解答：a → c → f → g

習題

1.

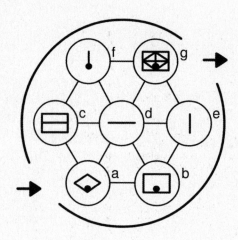

2.

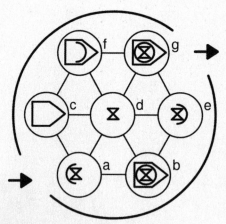

3.

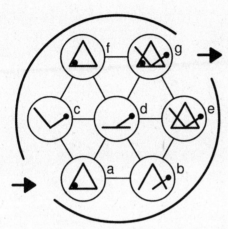

4.

5.

6.

7.

8.

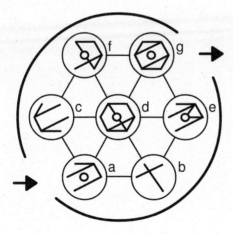

9.

10.

11.

12.

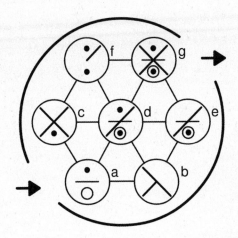

星期

　　以下將用七種符號來代表時間的間隔，透過符號各自的意義即可依邏輯求出正確的天數。

符碼的解讀

<<<　　大前天

<<　　　前天

<　　　　昨天

<>　　　今天

>　　　　明天

>>　　　後天

>>>　　大後天

=　　　　是

範例：

請依據題目提供的規則，算出正確的星期，每個星期只會出現一次。

1. >　　= 星期六 +1 天　　>>　=

2. <<　= 星期一 -5 天　　<　　=

3. <<　= 星期日 +3 天　　>　　=

4. >> ＝ 星期四 -3 天　　< 　＝

5. < ＝ 星期一 +1 天　　<> 　＝

6. << ＝ 星期四 +2 天　　< 　＝

7. >> ＝ 星期四 -4 天　　<<< ＝

符碼的解讀如下：

1. 明天是星期六的後一天，那麼後天是星期幾？

2. 前天是星期一的前五天，那麼昨天是星期幾？

3. 前天是星期日的後三天，那麼明天是星期幾？

4. 後天是星期四的前三天，那麼昨天是星期幾？

5. 昨天是星期一的後一天，那麼今天是星期幾？

6. 前天是星期四的後兩天，那麼昨天是星期幾？

7. 後天是星期四的前四天，那麼大前天是星期幾？

詳解：

1. 星期一，明天是星期六的後一天，也就是星期天，那麼後天就是星期一。

2. 星期四，前天是星期一的前五天，也就是星期三，那麼昨天就是星期四。

3. 星期六，星期日的後三天是星期三，若前天是星期三，今天就是星期五，而明天就是星期六。

4. 星期五，後天是星期一，也就是星期四減三天，所以今天是星期六，昨天就是星期五。

5. 星期三，昨天是星期一的後一天，也就是星期二，那麼今天就是星期三。

6. 星期日，前天是星期六，那麼昨天就是星期日。

7. 星期二，星期四的前四天是星期日，若後天是星期日，今天就是星期五，而大前天就是星期二了。

解答：

1. >　＝　星期六 +1 天　>>　＝　星期一

2. <<　＝　星期一 -5 天　<　＝　星期四

3. <<　＝　星期日 +3 天　>　＝　星期六

4. >>　＝　星期四 -3 天　<　＝　星期五

5. <　＝　星期一 +1 天　<>　＝　星期三

6. <<　＝　星期四 +2 天　<　＝　星期日

7. >>　＝　星期四 -4 天　<<<　＝　星期二

小技巧：將天數列出來用圖表計算會比較清楚。

例如：前天的前一天是星期一，那麼後天的隔天是星期幾？

大前天	前天	昨天	今天	明天	後天	大後天
星期一	星期二	星期三	星期四	星期五	星期六	星期日

答案：星期日

習題

1.

1. > = 星期日 +2 天 <<< = ⬚

2. > = 星期一 +5 天 >>> = ⬚

3. < = 星期三 +5 天 <<< = ⬚

4. << = 星期日 -5 天 < = ⬚

5. < = 星期六 +1 天 > = ⬚

6. < = 星期日 -2 天 << = ⬚

7. >>> = 星期一 -5 天 <> = ⬚

2.

1. <<< = 星期一 +5 天 >>> = ⬚

2. < = 星期三 -1 天 > = ⬚

3. <<< = 星期日 -3 天 < = ⬚

4. < = 星期日 -2 天 > = ⬚

5. < = 星期日 -4 天 <<< = ⬚

6. <<< = 星期日 +5 天 >> = ⬚

7. <<< = 星期五 +1 天 <> = ⬚

3.

1. < = 星期日 +3 天 >> = ▢

2. < = 星期五 +1 天 <<< = ▢

3. < = 星期六 -5 天 < = ▢

4. < = 星期六 -5 天 << = ▢

5. < = 星期三 -1 天 < = ▢

6. << = 星期三 -5 天 << = ▢

7. >>> = 星期日 +1 天 << = ▢

4.

1. < = 星期日 +3 天 >> = ▢

2. < = 星期五 +1 天 <<< = ▢

3. < = 星期六 -5 天 < = ▢

4. < = 星期六 -5 天 << = ▢

5. << = 星期三 -2 天 < = ▢

6. > = 星期日 +2 天 <<< = ▢

7. >> = 星期日 +2 天 >>> = ▢

5.

1. >> = 星期四 +5 天 >>> = ▢

2. < = 星期三 -3 天 >>> = ▢

3. >> = 星期二 +5 天 >> = ☐

4. >> = 星期一 -5 天 <<< = ☐

5. <<< = 星期二 -5 天 > = ☐

6. <<< = 星期二 -4 天 << = ☐

7. >> = 星期五 +1 天 << = ☐

6.

1. > = 星期日 +2 天 <<< = ☐

2. > = 星期一 +5 天 >>> = ☐

3. < = 星期二 +1 天 >> = ☐

4. << = 星期日 -5 天 < = ☐

5. < = 星期六 +1 天 > = ☐

6. >> = 星期日 +2 天 <<< = ☐

7. >>> = 星期一 -5 天 <> = ☐

7.

1. << = 星期二 -4 天 >>> = ☐

2. >>> = 星期日 +5 天 >> = ☐

3. < = 星期五 +1 天 <> = ☐

4. <<< = 星期六 +2 天 <<< = ☐

5. <<< = 星期日 -2 天 << = ☐

6. >>> = 星期日 -4 天　 <　 = ☐

7. < 　 = 星期五 +2 天　 >　 = ☐

8.

1. > 　 = 星期三 -1 天　 >　 = ☐

2. >>> = 星期三 +3 天　 <> = ☐

3. >> 　 = 星期六 +3 天　 << = ☐

4. <<< = 星期五 -4 天　 >> = ☐

5. >> 　 = 星期六 -1 天　 <<< = ☐

6. >>> = 星期六 -4 天　 << = ☐

7. < 　 = 星期六 +3 天　 << = ☐

9.

1. >> 　 = 星期六 -4 天　 <> = ☐

2. < 　 = 星期二 -3 天　 <<< = ☐

3. < 　 = 星期四 -5 天　 >> = ☐

4. < 　 = 星期一 +1 天　 <> = ☐

5. > 　 = 星期二 +1 天　 <　 = ☐

6. <<< = 星期三 -1 天　 >　 = ☐

7. < 　 = 星期三 -2 天　 >>> = ☐

10.

1. <<< = 星期五 +5 天 >> = []

2. < = 星期三 -3 天 < = []

3. <<< = 星期三 +3 天 > = []

4. >> = 星期六 +4 天 >>> = []

5. >> = 星期四 -4 天 <<< = []

6. >> = 星期六 +3 天 << = []

7. > = 星期二 -2 天 <> = []

11.

1. > = 星期三 +2 天 <> = []

2. < = 星期三 +1 天 <<< = []

3. >> = 星期一 +3 天 <<< = []

4. >> = 星期六 -1 天 << = []

5. >>> = 星期五 -3 天 > = []

6. << = 星期二 -2 天 > = []

7. << = 星期五 -1 天 < = []

12.

1. << = 星期日 -4 天 <<< = []

2. << = 星期三 -2 天 <> = []

3. > = 星期二 -1 天　<> = ☐

4. >> = 星期二 -2 天　>>> = ☐

5. > = 星期日 -5 天　<<< = ☐

6. > = 星期日 +3 天　>> = ☐

7. >> = 星期五 -3 天　< = ☐

13.

1. >> = 星期四 -3 天　< = ☐

2. > = 星期六 -3 天　<< = ☐

3. << = 星期一 -5 天　< = ☐

4. << = 星期日 +3 天　> = ☐

5. <<< = 星期日 -2 天　> = ☐

6. >>> = 星期五 +1 天　<< = ☐

7. > = 星期日 +4 天　<> = ☐

14.

1. > = 星期二 +2 天　>> = ☐

2. << = 星期一 +3 天　> = ☐

3. > = 星期日 +3 天　> = ☐

4. > = 星期六 -2 天　<< = ☐

5. << = 星期三 -5 天　<<< = ☐

6. << = 星期五 -3 天 << = [　　　　]

7. > = 星期四 +5 天 << = [　　　　]

15.

1. >> = 星期日 +2 天 <<< = [　　　　]

2. < = 星期三 +1 天 <<< = [　　　　]

3. > = 星期二 +3 天 < = [　　　　]

4. << = 星期日 +3 天 > = [　　　　]

5. > = 星期六 -4 天 < = [　　　　]

6. > = 星期三 +1 天 << = [　　　　]

7. >> = 星期四 -3 天 < = [　　　　]

16.

1. > = 星期三 +1 天 << = [　　　　]

2. > = 星期日 -5 天 <<< = [　　　　]

3. << = 星期四 +5 天 <> = [　　　　]

4. < = 星期五 +2 天 << = [　　　　]

5. >> = 星期三 +1 天 << = [　　　　]

6. << = 星期二 +3 天 > = [　　　　]

7. < = 星期五 +2 天 > = [　　　　]

17.

1. >> = 星期三 -1 天 > = ☐

2. < = 星期三 -2 天 <> = ☐

3. << = 星期三 -2 天 <<< = ☐

4. >> = 星期六 +3 天 << = ☐

5. >>> = 星期六 -4 天 << = ☐

6. < = 星期二 +2 天 << = ☐

7. >> = 星期日 +3 天 <> = ☐

18.

1. >> = 星期三 +1 天 << = ☐

2. << = 星期日 +3 天 > = ☐

3. >> = 星期三 +2 天 <> = ☐

4. > = 星期六 -2 天 << = ☐

5. > = 星期四 -2 天 >>> = ☐

6. > = 星期二 -4 天 > = ☐

7. << = 星期二 -2 天 > = ☐

19.

1. << = 星期六 +1 天 > = ☐

2. >>> = 星期日 +2 天 < = ☐

3. << = 星期三 -1 天　>> = ⬚

4. <<< = 星期三 -2 天　<<< = ⬚

5. < = 星期五 -2 天　<> = ⬚

6. >>> = 星期四 -1 天　<> = ⬚

7. << = 星期三 -5 天　>> = ⬚

20.

1. > = 星期二 +2 天　<< = ⬚

2. << = 星期二 -3 天　< = ⬚

3. <<< = 星期一 +2 天　<< = ⬚

4. >> = 星期四 +3 天　> = ⬚

5. < = 星期六 -1 天　<<< = ⬚

6. < = 星期五 +2 天　>>> = ⬚

7. <<< = 星期四 +2 天　<> = ⬚

展開

　　展開所指的是，在未改變形狀的情況下，一個立體物可以逐步展開成平面，最常見的例子就是骰子之類的立方體。

　　將一個立體物在腦中展開，會形成一個平面的圖像。這類會在智力測驗中出現的題目一開始可能會讓人覺得很困難，因為你需要一段時間思考才有辦法在腦中把東西旋轉或翻轉，又不會失去物體的整體概念。

　　現在請試著解決以下的範例習題：在題目中會出現四個四方體，每個四方體上會有六個圖形，但你只會看到其中三個，請試著找出與展開面相符合的四方體。請注意，題目中所提供的四個四方體可能經過旋轉或翻轉。

範例：

左邊的四個立方體中，哪一個才能與展開圖相符合呢？

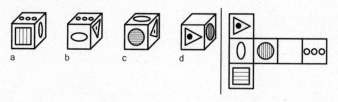

解答：c，有橫線的圓形在立方體的前方，水平擺放的橢圓在上方，因此右手邊就應該要是三角形。

驗算：

當有直線的四方形在立方體的前方，且三點圖形在上方時，右手邊應該是水平擺放的橢圓形，所以 a 選項淘汰。

當水平擺放的橢圓形在立方體的前方，且三角形在右手邊時，上面應該是垂直擺放的三點圖形，所以 b 選項淘汰。

當三角形在立方體的前方，且沒有圖形的那一面在上方時，右手邊應該是有水平線條的圓形，所以 d 選項也淘汰。

展開題型的解題要訣

要訣	詳解
排除法	先初步判斷，某個圖形旁邊一定是某個圖形，或一定不可能是某個圖形，將絕對不可能的選項刪去。
圖形的間距	判斷兩個圖形之間的距離關係，若兩圖形相連，之間不可能再有另一個圖形，則把不適當的選項刪去。
觀察在各個面上的圖形	用特定的方向展開立方體，並與平面展開圖上的圖形進行比對。展開的方向依序是：正面、右邊、上面、後方、左邊、下面。另外一個方法是比較兩個對面圖形的位置。
平面圖的立體建立	若能將題目中的平面圖立體化，就能與其他立方體相對照，所以盡量要習慣用三維空間來觀察。

習題

左邊的四個立方體中，哪一個才能與展開圖相符合呢？

1.

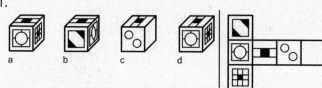

2.

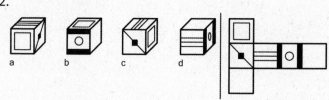

3.

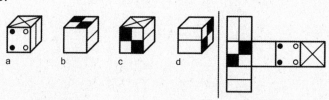

4.

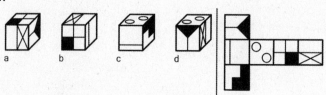

5.

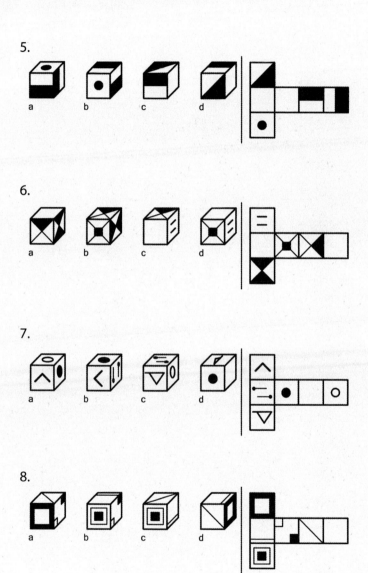

6.

7.

8.

9.

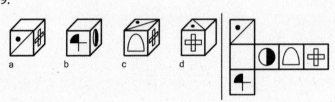

10.

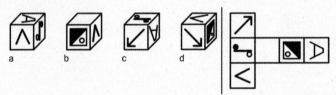

11.

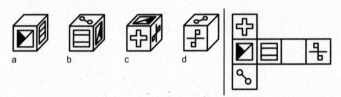

12.

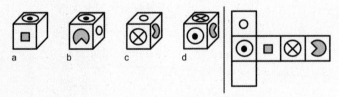

文字的邏輯性

異化邏輯關係

　　邏輯指的是正確推論準則的科學，旨在依據論點的內部結構來檢驗其合理性，並且推導出結論。首先要提出論點，且要把它視為正確無誤的，接著再導出結論，最後才回過頭檢驗這個結論是否正確。

範例 1：

所有的小雞都是警察。警察都會跳，因為他們是鳥兒。鳥兒都有一隻耳朵。

推論：小雞們都有一隻耳朵。

a) 對

b) 錯

解答：a，對。小雞是鳥兒，而鳥兒都有一隻耳朵，所以可判斷此推論正確。

範例 2：

每株植物都有一扇窗，每扇窗戶都有一封信，所以每株植物都有一封信。

a) 對

b) 錯

解答：a，對。此題很明顯的，每株植物都擁有一封信。

範例 3：

「紅花聞起來都是香的。」
「聞起來很香的花都是大朵的。」 ⎤ 前提

a： 紅色的花都是大朵的
b： 只有聞起來很香的花是大朵的 ⎤ 推論

解答：a，是。推論的正確性必須加以檢驗，只有根據前提提出的假設為正確時，才會產生正確的結果，若假設有誤，就會產生錯誤的結果。在敘述句中提到的各個元素，可以用大寫字母代替，稱之為邏輯變項。我們可以藉此將複雜的表述簡化成易理解的形式。如用 A → B 表達「若 A 則 B」、A ⊂ B 表達「A 屬於 B 的一部分」、A=1 表達「A 為真」、Ā=0 表達「Ā 為否」。此符號化方式可用以檢查不同的假設。以此題為例，R=「花是紅的」、P=「花是香的」、G=「花是大朵的」，則：R → P、R ⊂ P(紅花聞起來都是香的，或：若是紅花，聞起來都很香)、R → G、P ⊂ G(聞起來很香的花，都很大朵，或：

如果花聞起來很香，都是大朵的花)。

承接以上的第一步驟，我們可以歸納出：當 R→P，且 P→G，則 R→G(所有的紅花都是大朵的，也就是 a 選項為真)。

範例 4：

以下為前提：

「有幾隻狗是老狗。」

「大部分的老狗都沒有牙齒。」

則以下哪些推論邏輯是正確的？

a) 有幾隻狗並不老

b) 有牙齒的老狗不是狗

c) 所有的狗都沒有牙齒

d) 老狗可能有或沒有牙齒

e) 所有是狗的老狗都沒有牙齒

解答：a, d

若以 H 表示全體狗、A 為全體老狗，則可表示為 A⊂H，亦即 A 為 H 的一部分。另外還有 Ā 為年輕的狗全體，亦為 H 的一部分。此論述可藉由圖像呈現出來，可看出只有選項 a 與 d 是正確的。

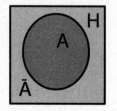

習題（一）

請依據前提判斷推論是否正確：

1. 所有電腦都聽音樂，音樂可以坐下，所以電腦可以坐下。

a) 對

b) 錯

2. 每張桌子都有眼鏡，每副眼鏡都有腳，所以每張桌子都有腳。

a) 對

b) 錯

3. 水瓶可以跳舞，但不能游泳；包包可以游泳，但不能跳舞；椅子可以游泳，也可以跳舞。推論：椅子比水瓶和包包還聰明。

a) 對

b) 錯

4. 鯊魚可以吃任何東西，所有植物都是鯊魚，每隻老鼠都很大，因為它們喜歡吃鯊魚。推論：鯊魚可以吃老鼠。

a) 對

b) 錯

5. 每個玻璃杯都會跳躍也會流汗，飛機只有在彈跳和吼叫時才是玻璃杯。推論：玻璃杯就是飛機。

a) 對

b) 錯

6. 如果所有的相機鏡頭都是房間，而有些房間是辮子，則有些相機鏡頭是辮子。

a) 對

b) 錯

習題（二）

1. 以下為前提條件：

「有幾個花瓶是陶瓷杯。」

「大部分的陶瓷杯是白色的。」

「所有的白色陶瓷杯都有藍色杯緣。」

請問，以下推論何者正確？

a) 有幾個白色陶瓷杯是花瓶。

b) 所有的花瓶都不是陶瓷杯。

c) 花瓶是白色且有藍色杯緣的陶瓷杯。

d) 沒有藍色杯緣的陶瓷杯不是花瓶。

e) 沒有藍色杯緣的白色陶瓷杯是花瓶。

2. 以下為前提條件：

「有幾片樹葉是樹木。」

「有幾棵樹是高大的。」

「大部分高大的樹木是綠色的。」

請問，以下推論何者正確？

a) 所有高大的樹木都是綠色的。

b) 所有是樹的高大樹木都是綠色的。

c) 所有高大綠色的樹木都是樹葉。

d) 有幾棵高大的樹木不是綠色的。

e) 不高大的樹木同時也是樹葉。

3. 以下為前提條件：

「有幾輛火車是蒸氣火車。」

「有幾輛蒸氣火車往南駛。」

「只有往南駛的蒸氣火車有列車員。」

請問，以下推論何者正確？

a) 所有有列車員的蒸氣火車都是火車。

b) 有幾輛蒸氣火車不往南駛。

c) 不是所有的火車都有列車員。

d) 不往南駛的蒸氣火車沒有列車員。

e) 火車就是往南駛的蒸氣火車。

4. 以下為前提條件：

「有幾輛奧迪汽車能飛。」

「所有不能飛的奧迪汽車都會下棋。」

請問，以下推論何者正確？

a) 有幾輛奧迪汽車能飛也能下棋。

b) 能飛的奧迪汽車也能下棋。

c) 奧迪汽車要不會飛，要不就會下棋。

5. 以下為前提條件：

「有幾座塔是矮人，而有幾個矮人是碼頭工人。」

請問，以下推論何者正確？

a) 所有的碼頭工人都是矮人。

b) 有幾個碼頭工人是塔。

c) 所有的矮人和碼頭工人都是塔。

d) 有幾座塔不是矮人。

6. 以下為前提條件：

「有幾個軍隊是優待卷，而剩下的軍隊是小溪。」

請問，以下推論何者正確？

a) 全部的優待卷與小溪都是軍隊。

b) 有幾個軍隊是小溪。

c) 小溪不是優待卷。

d) 不是小溪的優待卷都是軍隊。

7. 以下為前提條件：

「大部分的加卜羅人都會唱歌，少部分不會。」

「會唱歌的加卜羅人都不會雜耍。」

請問，以下推論何者正確？

a) 有些加卜羅人既不會唱歌也不會雜耍。

b) 不是所有加卜羅人都會唱歌又會雜耍。

c) 不會唱歌的加卜羅人都會雜耍。

d) 有些加卜羅人會雜耍。

8. 以下為前提條件：

「有些泡泡糖是小貓，而有些小貓是小熊軟糖。」

請問，以下推論何者正確？

a) 所有的小熊軟糖都是小貓。

b) 有些小熊軟糖是泡泡糖。

c) 所有的小貓都是小熊軟糖。

d) 有些小熊軟糖不是小貓。

e) 幾個是小貓的小熊軟糖也是泡泡糖。

9. 以下為前提條件：

「當鵝叫的時候，天鵝也會叫。」

「只有當鵝不叫時，有些天鵝才會單腳站立。」

請問，以下推論何者正確？

a) 所有的鵝和天鵝都會叫，也會單腳站立。

b) 有幾隻天鵝會同時叫和單腳站立。

c) 若有些天鵝單腳站立，牠們就不會叫。

d) 有幾隻鵝與天鵝會單腳站立。

10. 以下為前提條件：

「大部分的爬蟲類是有毒的。」

「所有的蛇都是沒有腳的毒性爬蟲類。」

請問，以下推論何者正確？

a) 所有的爬蟲類都沒有毒。

b) 有些爬蟲類沒有腳。

c) 有些蛇有腳。

d) 沒有毒的爬蟲類不是蛇。

e) 所有的蛇都有毒。

11. 以下為前提條件：

「只有少數的學生能正確導出函數，而大部分的金髮女生都可以做到。」

「正確導出函數是通過數學考試的先決條件。」

請問，以下推論何者正確？

a) 不是金髮的學生也能正確的導出函數。

b) 有學生無法正確的導出函數。

c) 金髮女學生就算不會導出函數，也能通過數學考試。

d) 不是所有的金髮女學生都能正確的導出函數。

e) 不能正確導出函數的人不是學生。

12. 以下為前提條件：

「汽車能摧毀一切。」

「所有的企鵝都是汽車，而床墊只有在看到汽車時才是藍色的。」

請問，以下推論何者正確？

a) 不是所有的企鵝都能摧毀一切。

b) 有些床墊是汽車或企鵝。

c) 汽車能摧毀床墊。

d) 床墊只有在看到企鵝時才是藍色的。

e) 汽車既不是床墊，也不是企鵝。

文字邏輯關係

此章節主要與文字的結構有關。在 a 到 f 選項的字中，有些字母會出現在題目提供的字中，有些則不會，有字母沒有在題目中出現過的選項即淘汰。

範例：

Kompliment

a) Klon b) Omen c) Limo

d) Klima e) Komplet f) Moment

解答：d，因為 Klima 中的字母 a 沒有出現在題目所提供的字

Kompliment 中。

習題

1. Kapitalanlage

a) Kita b) Plage c) Tango

d) Tal e) lang f) Lage

2. Temperatur

a) Rat b) Uhr c) Opera

d) Thema e) Tempo f) Meter

3. Geschwindigkeit

a) Wind b) Kiwi c) Wand

d) Schnee e) Segen f) Tischler

4. Bushaltestelle

a) Hass b) Sushi c) Tal

d) Laterne e) Bush f) Bus

5. Wiederaufnahme

a) Fahne b) Maus c) Wade

d) Rede e) Hafen f) Frau

6. Beschaftigungsart

a) Gang b) Gunst c) Gang

d) Bescherung e) Ablage f) Bursche

7. Ausgangsfunktion

a) Not b) Tag c) Nugat

d) Tonus e) Fund f) Fang

8. Turbinenraum

a) Räume b) Rubin c) Tanne

d) Tat e) Mauer f) Umbau

9. Inflationsbarometer

a) Luft b) Relation c) Strom

d) Rente e) Mast f) Ramente

10. Briefabholung

a) Farbe b) grau c) Ruf

d) Lunge e) Fang f) Ladung

11. Kapitalausnutzung

a) Panik b) Zaun c) Zitat

d) Tinte e) Salat f) Kapitän

12. Steuerleistung

a) Ring b) leise c) streuen

d) lustig e) Turm f) sauer

13. Bekleidungsstuck

a) Nadel b) Kunst c) Stunde

d) Bundel e) Dicke f) Lied

字母測驗

　　每個括號中的字皆由四個字母組成，且各個字母在表格中皆有對應的代表數字，請試著利用第一組數字的先後組合順序找出第二組字。

德語字母表

1. A	8. H	15. O	22. V
2. B	9. I	16. P	23. W
3. C	10. J	17. Q	24. X
4. D	11. K	18. R	25. Y
5. E	12. L	19. S	26. Z
6. F	13. M	20. T	
7. G	14. N	21. U	

範例：

請試著找出括號中的字

2.9.　　(BILD)　　12.4.

4.9.　　(----)　　5.2.

解答：DIEB。字母 B、I、L、D 的順序依序是：2、9、12、4，所以所求的字母對應數字順序應該是 4、9、5、2。

習題

1.	5. 19.	(N A S E)	1. 14.
	4. 14.	(- - - -)	21. 13.
2.	8. 15.	(H O C H)	3. 8.
	20. 9.	(- - - -)	5. 6.
3.	2. 1.	(B A U M)	21. 13.
	23. 1.	(- - - -)	12. 4.
4.	11. 12.	(K A L T)	1. 20.
	23. 18.	(- - - -)	1. 13.
5.	14. 4.	(K I N D)	11. 9.
	2. 25.	(- - - -)	2. 1.
6.	12. 21.	(L U F T)	6. 20.
	6. 12.	(- - - -)	21. 7.
7.	2. 14.	(B A N K)	1. 11.
	7. 12.	(- - - -)	5. 4.
8.	14. 4.	(S A N D)	19. 1.
	5. 18.	(- - - -)	13. 5.
9.	18. 21.	(R U H E)	8. 5.
	2. 15.	(- - - -)	15. 13.
10.	15. 20.	(A U T O)	21. 1.
	20. 18.	(- - - -)	21. 7.

亂碼

　　請先試著拼湊出題目給的詞，再從選項中選出其所屬領域的詞。

習題

1. ㄉㄧㄅˋㄅˊㄛ

a) 植物　　　　b) 河流

c) 山　　　　　d) 城市　　　e) 動物

2. ㄓㄛˋㄜˊㄚㄇㄤˋ

a) 作曲家　　　b) 作家

c) 昆蟲　　　　d) 紙牌遊戲　e) 犬科

3. ㄉˊㄅㄢㄛ

a) 島嶼　　　　b) 行星

c) 動物　　　　d) 舞蹈　　　e) 國家

4. ㄩˋㄙㄝˋ

a) 大洲　　　　b) 季節

c) 月份　　　　d) 星期　　　e) 鳥類

5. ㄞ一ˋㄑ

a) 科學家　　b) 貨幣

c) 水果　　　d) 遊戲　　　e) 顏色

6. ㄗˇ一˙

a) 山岳　　　b) 職業

c) 疾病　　　d) 餐具　　　e) 家俱

7. ㄑㄢㄝㄈ一ˊ

a) 國家　　　b) 工具

c) 蔬菜　　　d) 運動員　　e) 礦物

8. ㄇㄎㄞ丶ㄜ丶

a) 人名　　　b) 測量單位

c) 電視節目　d) 汽車廠牌　e) 建築風格

9. ㄞ丶ㄊㄠㄨ丶

a) 職業　　　b) 動物

c) 服飾　　　d) 電器　　　e) 菸草

10. ㄔㄅㄢ、ㄊㄧ

a) 氣象　　　b) 身體部位

c) 魚類　　　d) 交通工具　e) 興趣

11. ㄚㄅㄒㄧ、ㄤ、

a) 藥品　　　b) 動物

c) 武器　　　d) 政治人物　e) 樹木

數字題型

　　此章節中的數字圓餅圖、數字宮格圖，和三角數屬於算術類題型，需要結合數字運算和邏輯關係來解答。這樣的題型很適合讓小學生在數學課上練習，也很適合讓老年人當作腦力運動。

數字圓餅圖
　　請利用數字間的邏輯關係完成以下的數字圓餅圖。

範例：

例1：　　　　　　　　　　　解答圖：

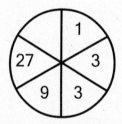　　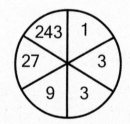

解答：答案有兩種可能：

243，以順時鐘方向來看，兩兩數字相乘，即會得到下一個數字：1x3=3、3x3=9、3x9=27、9x27=243。

27，每個數字和對面的數字比為 1：9。

例 2： 解答圖：

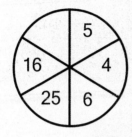 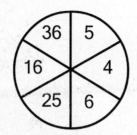

解答：36，每個數字分別為對面數字的平方。

數字圓餅圖的解題要訣

- ・一數字分別為對面數字的倍數。
- ・一數字分別為對面數字的平方或三次方。
- ・一數字與對面數字的加總結果皆相同。
- ・一數字加上（或減）特定數字的結果為下一個數字。
- ・前兩個數字的總和結果為第三個數字。
- ・一數字乘上（或除）特定數字的結果為下一個數字。

習題

1. 2.

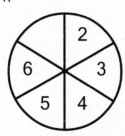 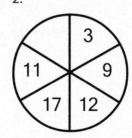

3.

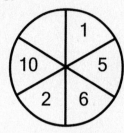

4.

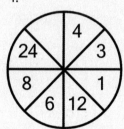

5.

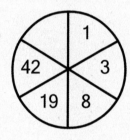

6.

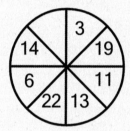

7.

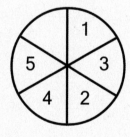

8.

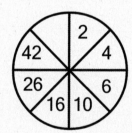

9. 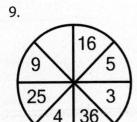　　10.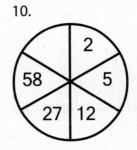

數字宮格圖

　　此類題型的重點在於加法和加減法與乘法的邏輯組合，且需要良好的專注力與記憶力。請試著在以下的九宮格與十六宮格中找出所求數字。

範例：

請求出缺少的數字。

圖　　　　　　　　　　解答：

3	8	5
6	?	4
2	22	20

3	8	5
6	10	4
2	22	20

解答：10，中間數是左右兩數字的總和。

圖　　　　　　　　　　解答：

8	3	15	9
4	6	17	7
2	9	5	13
7	3	?	11

8	3	15	9
4	6	17	7
2	9	5	13
7	3	10	11

解答：10，第三行的數字是第一行與第二行數字相乘後，減掉第四行數字的結果。或是，第一行與第二行數字相乘的結果，為第三與第四行數字的總和。

九宮格數字圖的解題要訣

> ・左右或上下兩數相加或相乘後，會等於中間數。
> ・第一列與第二列的同行數字相加或相減後，會等於同行第三列數字。
> ・一列中的一數可能為另外兩數相加或相減後的兩倍。

十六宮格數字圖的解題要訣

> ・在同一列中第一與第二個數字的總和，等於第三與第四個數字的總和。
> ・在同一列中第一與第二個數字相乘後再減掉第四個數字即為第三個數字。
> ・在同一列中第一與第二個數字相乘後再除以第四個數字即為第三個數字。
> ・在同一列中的任一個數字，為前兩數的總和。

習題

1.

12	7	5
17	9	8
20	?	6

2.

4	22	6
5	37	12
3	?	15

3.

5	10	4
13	?	21
18	16	25

4.

6	8	5
3	5	2
5	?	4

5.

1	18	17
2	13	11
3	?	4

6.

6	5	7
15	?	16
11	10	12

7.

3	4	7	5
6	7	22	20
2	9	10	8
5	6	?	11

8.

9	6	27	2
12	3	6	6
2	16	4	8
12	?	16	3

9.

9	6	1	2
17	12	1	4
24	16	3	5
12	?	2	3

10.

14	10	4	6
1	5	3	2
5	9	2	7
17	8	?	5

11.

4	8	12	20
9	5	14	19
12	16	28	44
11	12	?	35

12.

12	15	18	21
11	14	17	20
10	13	?	19
9	12	15	18

三角數

　　三角數題型需要結合邏輯和數字運算來解答，喜歡來回縱橫思考的人在這部分可以有很多練習機會。

範例：

請求出缺少的數字。

例 1：

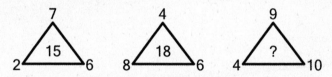

解答：23，中間的數字為周圍數字的總和。

例 2：

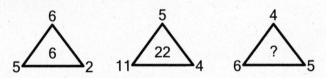

解答：12，中間的數字為周圍 3 個數字相乘後除以 10 的結果。

三角數的解題要訣

・中間數為周圍數字加減後的結果。
・周圍數字相乘後除以某數。
・周圍兩數或全數相乘後加上某數。

習題

1.

2.

3.

 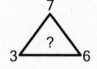

4.

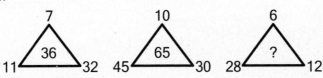

5.

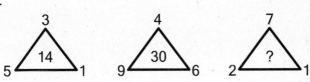

6.

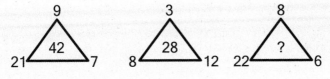

7.

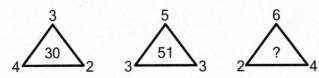

8.

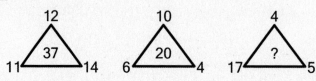

9.

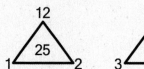

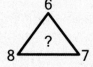

10.

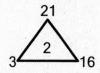

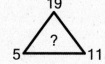

第二章

魔方陣

　　在一個棋盤狀並填有數字的表格中，每一行、每一列，每一對角的數字總和皆相同，我們稱這個總和數為「魔術數字」，而行、列、對角線數字總和皆須相同的這項規定則稱為「魔術條件」。

　　方形的邊長我們用 n 來表示，邊長 2 單位的圖形是不能成立的，最小的圖形為邊長 3 單位，且魔術數字為 15。

　　魔術數字可由此公式得出：$m = \frac{n^3 + n}{2}$，n 為邊長

16	3	2	13
5	10	11	8
9	6	7	12
4	15	14	1

阿爾布雷希特・杜勒[1]的魔方陣

1 Albrecht Dürer(1471 － 1528)，德國文藝復興時期著名畫家，發明許多數學定理。

此魔方陣的設計有兩項依據：

1. 中間兩行最下面的數字為 15、14(提出此圖的年份與杜勒母親過世的年份)。

2. 此圖的魔術數字為 34，但除了每一行、每一列、每一對角以外，還有其他的組合加總起來也是 34。

泛對角線幻方

魔方陣的特色已經很令人驚艷了，更令人驚訝的是，還可以再附加上其他的條件。在泛對角線幻方中，兩對角線前半段和後半段的兩個數字總和也會相同，此數字亦被稱為魔術數字，而泛對角線幻方亦可被稱為泛魔方。

4	6	9	15
11	13	2	8
5	3	16	10
14	12	7	1

邊長為 4 單位的泛對角線幻方 (泛魔方)

對角改變的魔方

當魔方中的數字全部乘上某一數字 c 時，魔術數字也要乘上 c，所有的條件就不會改變。各相乘後的數字若又進一步再加上某一數字 d 時，若邊長為 n，則魔術數字就要再加上 nxd。

3	5	8	14
10	12	1	7
4	2	15	9
13	11	6	0

8	12	18	30
22	26	4	16
10	6	32	20
28	24	14	2

對角改變的魔方 (魔術數字分別為 30 與 68)

魔術數字 0

　　以下 4x4 的魔方陣可以被拆解為 4 個 2x2 的魔方陣，在 4x4 的魔方陣中，排、列及對角線之數字和為 0，同時各個 2x2 魔方陣中的四個數字和亦為 0。

範例　　　　　　　　　　解答

	8		
3			2
	1		-3
	-5	-8	

-7	8	5	-6
3	-4	-1	2
-2	1	4	-3
6	-5	-8	7

　　在 16 格空格中，包含了正數 1 到 8 與負數 -1 到 -8。

範例：

請將正數 1 到 8 與負數 -1 到 -8 分配至以下的魔方陣中，且使魔術數字皆為 0。

解答：

步驟 1：

	8		
3			2
	1		-3
	-5	-8	

首先先將整個圖表快速的掃描一遍，試著分析不同組合的可能性。舉例來說，在左上方 2x2 魔方陣中，有一組斜對角是 3 與 8，而總和是 11。由於魔術數字必須是 0，所以另外一條斜對角的總和應為 -11。

總和為 -11 的組合有以下三種 (不考慮前後順序)：

1.) -3-8 = -11

2.) -4-7 = -11

3.) -5-6 = -11

由於 -8 與 -5 已經出現過了，所以只剩下第二組組合存在可能性。而要使 4x4 魔方陣的第二行和為 0，則 -4 應該填在第二行，剩下唯一左上方的空格則填上 -7。

步驟 2：

-7	8		
3	-4		2
	1		-3
	-5	-8	

在第一行中還有兩個空格，而這兩個空格中的數字和應為 4，考量到已使用過的數字，以下為總和為 4 的組合可能性：

1.) 6-2 = 4

2.) 5-1 = 4

較有可能性的組合應為 6 與 -2，因為若採用 5 與 -1，以第四
列來看，似乎無法產生合理解答。

步驟 3：

-7	8		
3	-4		2
-2	1		-3
6	-5	-8	

在第四列中只剩下一個空格，若此列數字和為 0，則此空格
應為 7(6-5-8+7= 0)。剩下的三個空格就不難找出其中對應的
數字了。

步驟 4：

-7	8	5	-6
3	-4	-1	2
-2	1	4	-3
6	-5	-8	7

最後就完成了這個魔方陣，在 4x4 的魔方陣中，排、列及對
角線之數字和為 0，同時各個 2x2 魔方陣中的四個數字和亦

為 0。

中階習題

1.

		6	
	7		
	-3	4	
8			-7

2.

1		8	
-5		-4	
			5
7			

3.

7	2		
	-4		6
1			
		5	4

4.

	-1		-8
-6		-3	
	3		
8		1	

5.

-6			5
2		3	
			-8
-3		-2	

6.

		4	
-5			
	2	-1	
8			-7

7.

		5	
	-4		2
-2		4	
			7

8.

	-7		
		-5	
-6			4
2			-8

9.

	-7		
			-1
1			4
-5		7	

10.

-3			
	-8		6
-6			
		-4	3

11.

	-2		
-5			3
		-6	
7			

12.

	4		-2
7			
	5		-7
			3

高階習題

1.

		6	
	-3		1
	2		
5			

2.

	-3		
	-6	5	
-4			
			6

3.

	2	-1	
8			-7
			6

4.

			4
2	-1		
		1	
-4			

5.

	7		
-4			3
8		-2	

6.

-6		-3	
			-8
	-7		
		-5	

7.

			2
-7			-6
	-5		
-2			

8.

	-3		
-8		6	
	-6		8

9.

	5		
		7	
	-7		-2
		-5	

10.

	-3		
		-2	
	-5		3
		-8	

11.

	3		6
8			
		7	
			4

12.

-1			
		4	
3		6	-5

日字圖

　　若要從 0 到 9 中選出 5 或 6 個加起來為 25 的數字可能不難，例如：

　　1+4+3+9+8=25 或 9+6+5+3+0+2=25。

　　這樣的加總題型可能可以產生出非常多種組合。在以下範例中可以看到一個兩行三列表格圖形，可填入數字 1 到 9，在同一行或同一列中不能使用重複數字的情況下，須使數字的總和為 25。

範例：

請在空格中填上 0 到 9 的數字，使每一行及每一列的數字總和為 25。每個數字在每一行、列中只能出現一次。

範例

	3	6		2	
2					1
	2		6	4	
6					7
	4		5	3	

解答

1	3	6	5	2	8
2					1
9	2	1	6	4	3
6					7
7	4	0	5	3	6

解答：

步驟 1：

可以從任一行列著手。在第一列中已經出現了數字 3、6、2，而第一格又不能填 2 和 6，因為這兩個數字在第一行已經出現了，同樣的，最後一格不能填 1 和 7，因為它們已經在最後一行出現過了。

已經出現的數字總數為 11(3 + 6 + 2 = 11)，則其餘數字的加總須為 14。以下數字加上排列組合，共有 14 種可能性。

9 + 1 + 4 = 14

9 + 5 + 0 = 14

8 + 1 + 5 = 14

步驟 2：

接下來從第三列著手會簡單些。第三列已經填上了數字 4、5、3，而總和是 12，此外在第一行不能填 2 和 6，而在第二行不能填 1 和 7，且所求三個數的總和需為 13。很明顯

的三個數應為 7、0、6 (7 + 4 + 0 + 5 + 3 + 6 = 25)。0 不能擺在第一格，因為如此一來第一行的數字加總就無法為 25。

步驟 3：

在第二行需填上兩個總和為 11 的數字，這兩個數字應為 3 與 8。數字 3 不能放在一格，因為第一列裡已經有 3 了，所以第一格應為 8。答案應為 8+3+1+7+6=25。

	3	6		2	8
2					1
	2		6	4	3
6					7
7	4	0	5	3	6

步驟 4：

最後在第一行的空格只有 1 跟 8 兩個可能，而因為最後一格已經填了 8，所以第一格應為 1。

1	3	6	5	2	8
2					1
	2		6	4	3
6					7
7	4	0	5	3	6

習題

1.

	2	9	1	0	
1					3
		6	3	7	
8					9
	4	2	3		

2.

	5	6		2	
4					3
		2	1	4	
8					5
	7	5	0	6	

3.

	6	5	8	3	
7					3
	4	3	6		
8					5
	1	3		9	

4.

9	3	8		4	
5					6
		3	2	4	
7					5
	6	9		2	

5.

		4	1	7	
4					3
	6	1	8		
7					5
	2		3	9	

6.

	3	0		8	1
3					4
	4		6	5	
8					9
		9	3	4	

7.

	5		0	6	
5					6
		3		7	
4					0
	4		8	5	

8.

	7	1	3	6	
2					4
	5	2	4		
9					8
		2	5	9	

9.

	4		6	5	
8					2
	7	2		1	
1					6
	0	4	6	7	

10.

	4		6	0	1
4					2
	2	3		8	
5					7
	1	5	0	4	

11.

		8	3	1	
4					6
	6		2	4	
5					0
	4	5		1	

12.

	0	5		7	
0					6
		2	8	0	
7					1
	3	4		6	

13.

		3		7	
4					0
		8	3	0	
2					8
	3		6	5	

14.

		8	2		1	
1						0
		5		1	4	
6						8
		8		2	5	

15.

	6	1	0	4	
2					4
	3	6	5		
6					3
	7		4	1	

16.

		5	3	0	
6					5
	4		3	6	
1					3
	0	7	5		

17.

	8		5	1	
4					8
		4	3	0	
3					0
	2	7		5	

18.

	1	6	5		
1					3
	2	0	5		
8					5
	6	7	4	3	

19.

	1		3	7	
2					5
	2	0	3	6	
6					3
		0	4	9	

20.

		0	4	5	
4					0
	3		2	5	
2					8
	6	0	1	9	

21.

	0		3	1	
9					2
		6	3	7	
2					5
	6	0		2	4

22.

	0	2		6	
6					5
	5	6		8	
1					2
	1	3		6	

23.

	6		8	3	
8					0
	4	5	6	1	
6					7
		3	0	2	

24.

	6	1	7		
4					0
	3	1			
1					6
	5	4		3	

25.

		7		4	
1					3
	4	5		6	
2					6
		5	3	2	

26.

	4	8	0	9	
2					4
	0		7	1	
8					1
		4		3	

27.

1	5	6		4	
3					9
	2		5	3	
4					0
		4		8	

28.

	3		5	4	
3					2
	5	0		8	
4					7
	0		4	6	

29.

	3		5	1	9
1					6
	6		3	7	
7					3
	0	2		4	

30.

	0	3	4	5	
5					5
	6	3	4		
2					3
	7		1	6	

31.

	8		0	2	
6					5
	1	4	3		9
7					0
		3	0	1	

32.

	3		6	0	
3					2
9	0			4	
2					3
	2	7	6		

數字金字塔

在三角形數中，三邊上的數字總和皆相同。如此一個數字金字塔可以被系統化地歸類。

$$
\begin{array}{ccc}
 & 5 & \\
6 & & 7 \\
4 & 8 & 3
\end{array}
\qquad\qquad
\begin{array}{ccc}
 & 8 & \\
12 & & 6 \\
5 & 9 & 11
\end{array}
$$

數字金字塔的魔術數字分別為 15 及 25

圖 1 中數字金字塔的魔術數字為 15：

5+6+4=4+8+3=3+7+5=15

圖 2 中數字金字塔的魔術數字為 25：

8+12+5=5+9+11=11+6+8=25

帕斯卡三角形

在以下的範例中，展現了非矩形的結構，我們稱之為帕斯卡三角形。而此圖形在中國被稱做為「賈憲三角」或「楊輝三角」。

$$
\begin{array}{ccccccccccccc}
 & & & & & & 1 & & & & & & \\
 & & & & & 1 & & 1 & & & & & \\
 & & & & 1 & & 2 & & 1 & & & & \\
 & & & 1 & & 3 & & 3 & & 1 & & & \\
 & & 1 & & 4 & & 6 & & 4 & & 1 & & \\
 & 1 & & 5 & & 10 & & 10 & & 5 & & 1 & \\
1 & & 6 & & 15 & & 20 & & 15 & & 6 & & 1
\end{array}
$$

三角形左右兩邊上的數字皆為 1，而兩數相加會產生下排位於兩數之間的數字。若由上往下數，首列以第 0 列計算，則第 n 列數字可對應以下二項式展開形式的係數（二項式定理）：

$$(x+y)^n = a_0 \cdot x^n + a_1 \cdot x^{n-1} \cdot y + \ldots + a_{n-1} \cdot x \cdot y^{n-1} + a_n \cdot y^n$$

以第三列為例，數字 1、3、3、1 可以得到以下公式：

$$(x+y)^3 = x^3 + 3x^2 \cdot y + 3x \cdot y^2 + y^3.$$

在帕斯卡三角形中可以發現有趣的現象：

· 以斜的角度來看，有些數字為有形數[2]。

· 第一層是自然數 (n)

· 第二層為三角形數 (D(n) = 1 + 2 + ... + n)

2 有形數：數字的種類，牽涉到幾何圖形。係指把數字有規律性的排成不同形狀，即形成有形數。例如：三角形數、正方形數，與立方數。

- 第三層為四面體數 (T(n) = D(1) + D(2) + ... + D(n))

以此類推

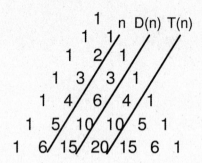

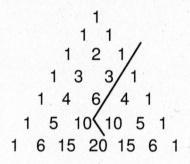

將斜排的數字相加至倒數第二列，會得到最後一列右下方的數字。

$$
\begin{array}{cccccccc}
 & & & 1 & & & & 1 \\
 & & 1 & & 1 & & & 2 \\
 & & 1 & 2 & 1 & & & 4 \\
 & 1 & 3 & 3 & 1 & & & 8 \\
 1 & 4 & 6 & 4 & 1 & & & 16 \\
1 & 5 & 10 & 10 & 5 & 1 & & 32 \\
1 & 6 & 15 & 20 & 15 & 6 & 1 & 64
\end{array}
$$

第 n 列數字的總和為 2^n

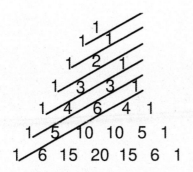

將斜對角的數字加起來會
得到費氏數列[3]

三價元素圖

　　三價元素圖是由 21 格方格組成的圖形，只有某些方格中
填有數字。方格以六排排成倒三角形的形狀。

　　圖形遵循以下規則：

- 只有數字 0 到 9 可以任意使用
- 空格中只能填個位數
- 數字的總和若為二位數，則只填個位數

範例：

每個空格中的數字皆為上方兩數字的總和，請找出遺漏的數
字。請注意，當總和為二位數時，下方空格只填個位數。

範例　　　　　　解答

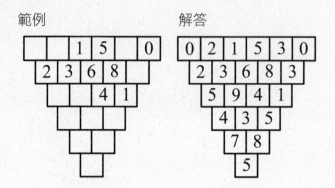

解答：

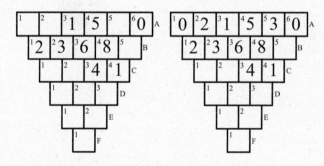

步驟 1：

請先觀察 B 列，依照規則，A2 應該是 2，因為 2+1=3。同樣的方法用在 A1，應該要填入 0，因為 0+2=2。

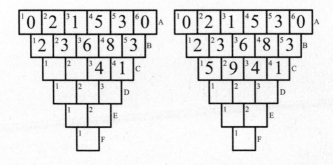

步驟 2：

B4 的數字是由 A4 與 A5 構成的，所以 A5 應為 3，因為 8-5=3。

這時也可得出 B5 為 3，另外一個 B5 的解題方法是藉由 B4/

B5/C4，C4 為二位數 11，則 8+3=11，答案亦為 3。C2 應為 9，

因為 3+6=9。至於 C1 也可用同樣的方法藉由 B1/B2/C1 得到

所求為 5。

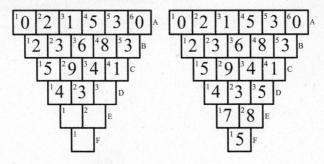

步驟 3：

D1 可藉由 C1 與 C2 得到所求為 14，則應填入 4。其餘的空

格皆可藉由同樣的方法得到解答。

中階習題

1.

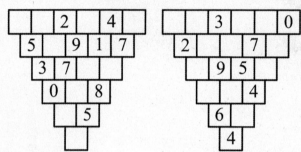

2.

3.

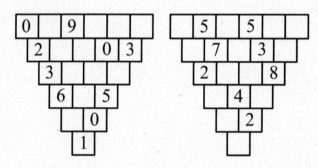

4.

5.

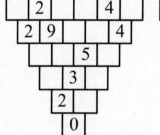

6.

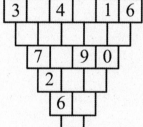

7.

8.

9.

10.

11.

12.

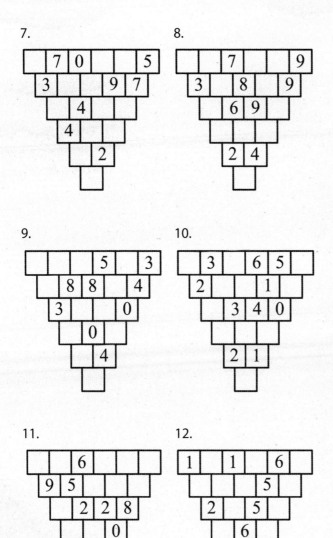

高階習題

1.
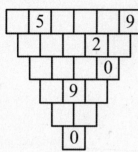

2.
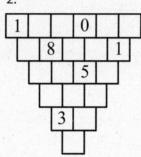

3.
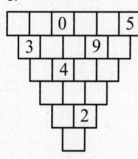

4.
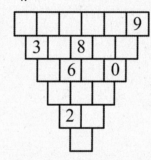

5.
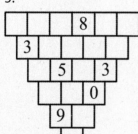

6.
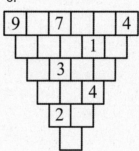

7.

8.

9.

10.

11.

12.

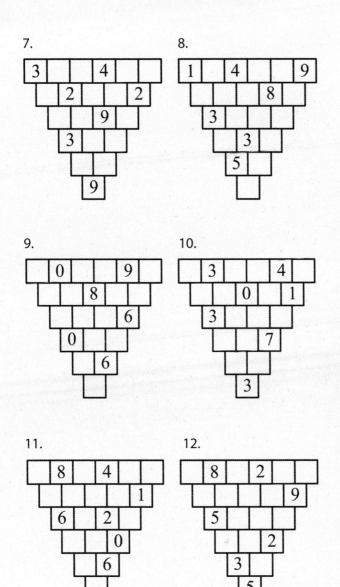

菱形圖

此類題型考驗的是快速的心算能力、專注力及觀察敏銳度。在同一個灰色三角形中的十個圓圈需填上數字 1 到 10，每三個由白色線條連接的圓圈數字總和須與中間數字相符。此圖形由八個灰色三角形組成，每兩個相鄰的三角形又會分別以兩組或三組數字的總和做為連結，且每組內的數字不得重複。

範例：

請完成下圖，在八個三角形中填入 1 到 10 的數字，同一數字在一個三角形內不得重複使用。三角形內外較小的數字是其周圍有直線連接的圓圈數字總和，圓圈可能有兩個或三個。圖形正中間那兩個數字是由三個不同的圓圈數字加總而成。

範例

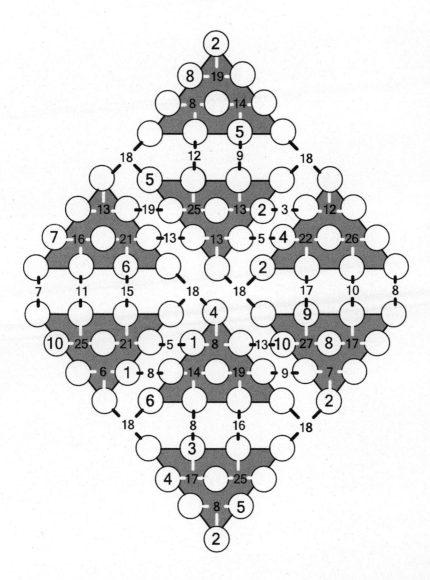

解答

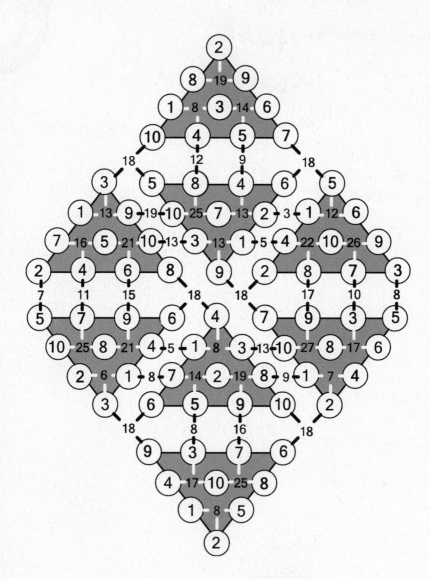

解答：

步驟 1：

可以從任意一處開始著手，在這裡我們從最下方的三角形開始。當三個數字中的兩個數字為 4 與 3，且總和須為 17 時，我們已經知道第三個數字為 10。只要由總和 17 扣掉另外兩個數字即可得到所求。

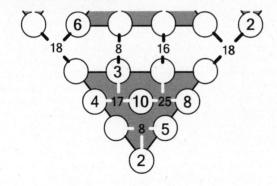

步驟 2：

藉由右邊的總和 25 可以輕易得到缺少的數字 7 (25-10-8=7)，

而藉由 7 又可以得到外部兩組數字中，右邊那組的另一個數

字為 9 (16-7=9)。

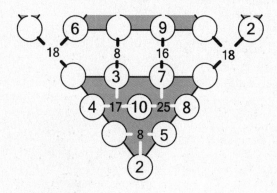

步驟 3：

現在要擺上數字 1(1+2+5=8) 和 5(8-3= 5)。

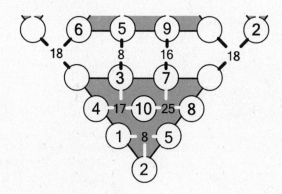

步驟 4：

接著是數字 6 和 9，很明顯的，6 已經存在於兩個外部組合的
其中一個了。

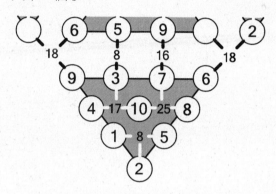

步驟 5：

最後只剩下數字 3 和 10 了。

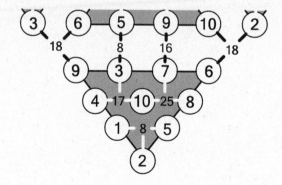

數字的特殊性

數字13到19可分別由三個介於1到10之間的數字加總而成，

每個數字只能出現一次：

13 = 1 + 2 + 10	13 = 1 + 5 + 7	13 = 2 + 5 + 6
13 = 1 + 3 + 9	13 = 2 + 3 + 8	13 = 3 + 4 + 6
13 = 1 + 4 + 8	13 = 2 + 4 + 7	
14 = 1 + 3 + 10	14 = 1 + 6 + 7	14 = 3 + 4 + 7
14 = 1 + 4 + 9	14 = 2 + 3 + 9	14 = 3 + 5 + 6
14 = 1 + 5 + 8	14 = 2 + 4 + 8	
15 = 1 + 4 + 10	15 = 2 + 6 + 7	15 = 3 + 5 + 7
15 = 1 + 5 + 9	15 = 2 + 4 + 9	15 = 4 + 5 + 6
15 = 1 + 6 + 8	15 = 2 + 5 + 8	
15 = 2 + 3 + 10	15 = 3 + 4 + 8	
16 = 1 + 5 + 10	16 = 2 + 5 + 9	16 = 3 + 6 + 7
16 = 1 + 6 + 9	16 = 2 + 6 + 8	16 = 4 + 5 + 7
16 = 1 + 7 + 8	16 = 3 + 4 + 9	
16 = 2 + 4 + 10	16 = 3 + 5 + 8	
17 = 1 + 6 + 10	17 = 2 + 7 + 8	17 = 4 + 5 + 8
17 = 1 + 7 + 9	17 = 3 + 4 + 10	17 = 4 + 6 + 7
17 = 2 + 5 + 10	17 = 3 + 5 + 9	
17 = 2 + 6 + 9	17 = 3 + 8 + 6	
18 = 1 + 7 + 10	18 = 3 + 5 + 10	18 = 4 + 5 + 8
18 = 1 + 8 + 9	18 = 3 + 6 + 9	18 = 5 + 6 + 7
18 = 2 + 6 + 10	18 = 3 + 7 + 8	
18 = 2 + 7 + 9	18 = 4 + 5 + 9	
19 = 1 + 8 + 10	19 = 3 + 7 + 9	19 = 4 + 6 + 9
19 = 2 + 7 + 10	19 = 3 + 6 + 10	19 = 4 + 7 + 8
19 = 2 + 8 + 9	19 = 4 + 5 + 10	19 = 5 + 6 + 8

習題

1.

2.

3.

4.

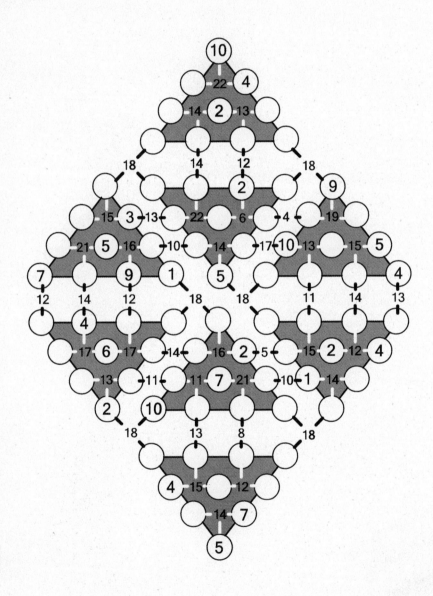

5.

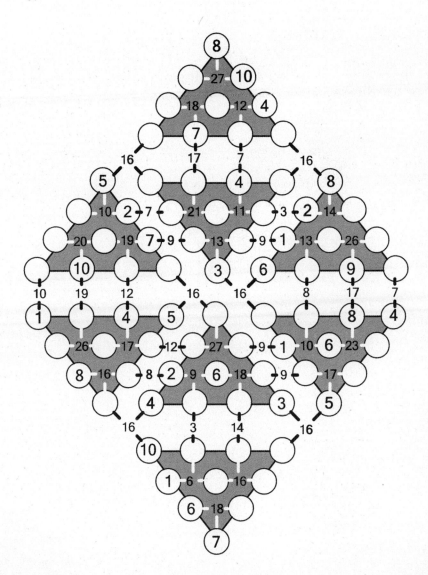

6.

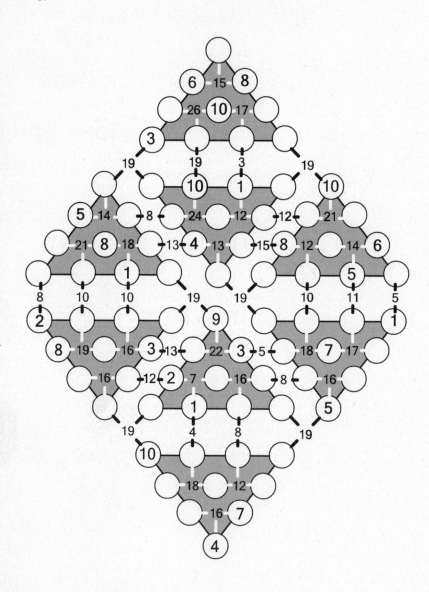

7.

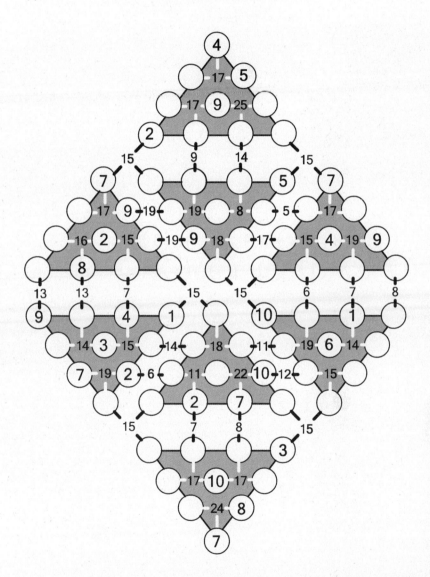

8.

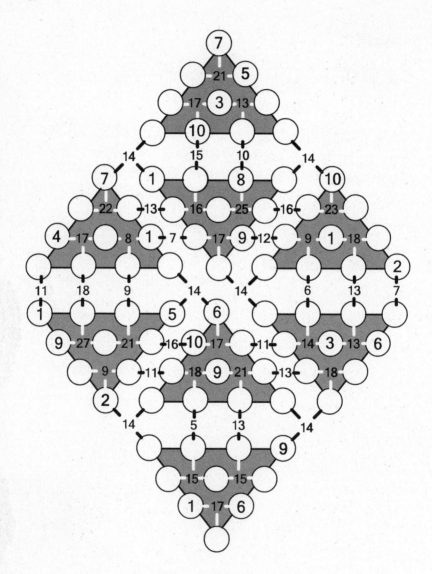

9.

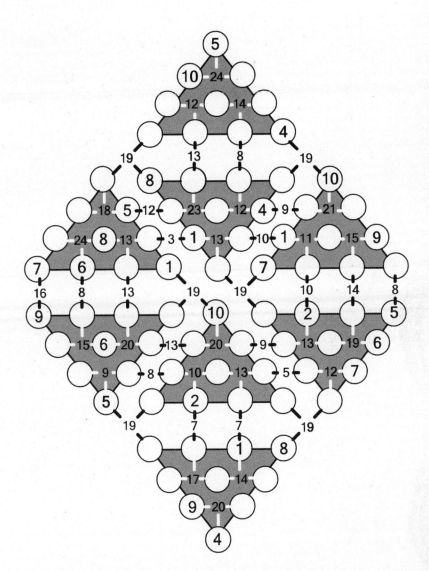

10.

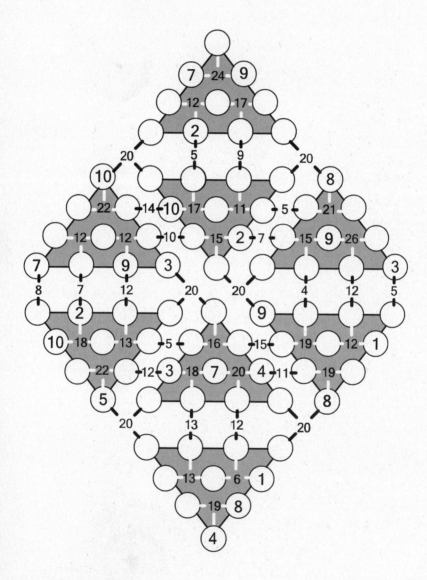

蜂窩圖

此類題型與算術有關，若漫無目的地尋找答案是得不到解答的，請利用邏輯思考求出答案。

範例：

請在以下的蜂窩圖中填上數字 1 到 10，且每個數字不得重複出現。每一行與每一列只能有兩個數字，且直、橫、斜的數字總和會等於外圍的數字。最後會剩下九個空格。

範例 解答

解答：

步驟 1：

由左上方的數字總和 10 可以得知，2 加上某數的總和須為 10，則所求為 8。數字 8 有相鄰的兩個位置可供選擇，若選擇上方的空格，則斜對角與數字 6 的總和為 14，但總和要求為 9，所以不符合，則應填入下方的空格中。

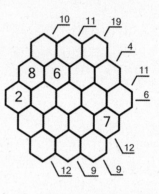

步驟 2：

第三列的數字總和須為 6，而題目中已提供了 2，所以應填入 4，同時也符合與下方數字 7 總和為 11 的條件。

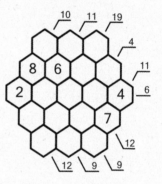

步驟 3：

現在已在蜂窩圖中填入了 5 個數字了 (8, 6, 2, 4, 7)，因為 1 到 10 每個數字都須使用到，所以還缺 1, 3, 5, 9, 10。再次提醒，每行、每列，以

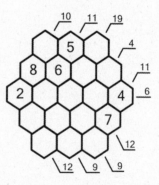

及每個斜對角都只能出現兩個數字。

第一列中間的空格應填入數字 5，使其符合 5+6=11 的條件。

而數字 5 左邊的空格即確定不應填入任何數字。

步驟 4：

在第 5 列最左邊的空格中應填入 10，使其符合 2+10=12 的條件。10 不能填入位於第四列的空格中，因為斜對角已經存在兩個數字了，所以只有第五列最左邊的空格可以選擇。

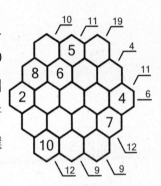

步驟 5：

接續剛剛的數字 10，斜對角的數字總和須為 19，所以須填入 9，而只有第一列位於數字 5 右邊的空格符合條件。最後只剩下數字 1 與 3 能填入位於第四條斜對角 (總和 4) 的空格中，分別在第四列和第五列。

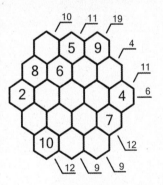

初階習題

1.

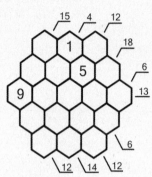

2.

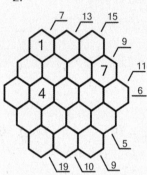

3.

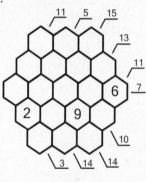

4.

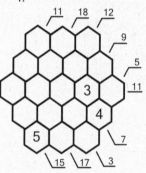

5.

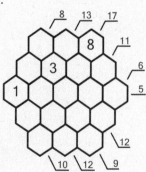

6.

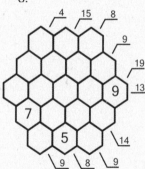

7.

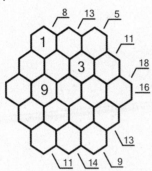

8.

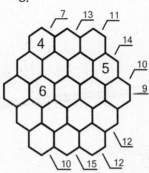

9.

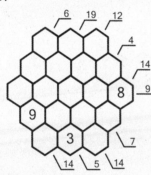

10.

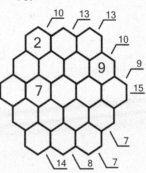

11.

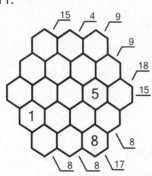

12.

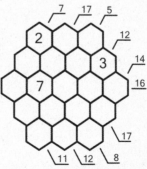

13.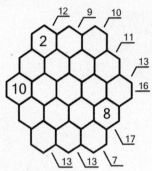

14.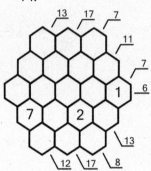

中階習題

1.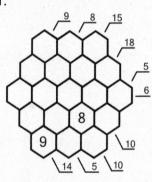

2.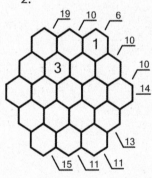

3.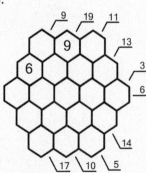

4.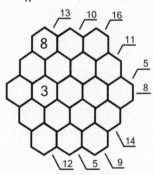

5.

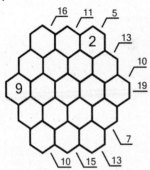

6.

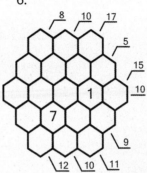

7.

8.

9.

10.

11.

12.

13.

14.

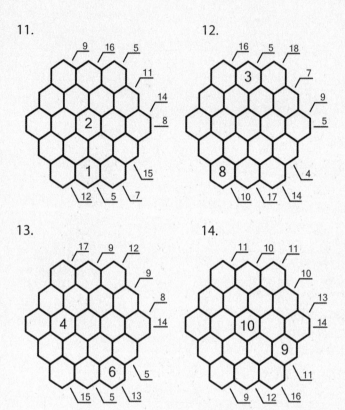

橫截圖

橫截圖是由各四條垂直與水平的長條構成的格子圖，其中只有一些格子填有數字。同一行或同一列中，數字 1 到 9 只能各出現一次。請在每個垂直與水平交錯的格內填上數字，畫叉者則不用。每個被圈出的二位數字為周圍四個灰色格子中數字的總和。

範例：

請在以下空格中填入數字 1 到 9，同一行或同一列中的同一數字不得重複出現。格子中的二位數字為周圍四個灰色格子中數字的總和。

				3		3		
	7	6		3		8		5
	9	㉒	5	✕	8	㉑	1	
4		1			9	6		7
	4	✕	2	⑲	7	✕	5	
2	3			9		4	7	8
2	⑱	9	✕		5	⑲	6	
9		3	8	1		5		
	5		7					

解答

	1		6		3		3	
2	7	6	4	3	1	8	9	5
	9	㉒	5	✕	8	㉑	1	
4	8	1	3	5	9	6	2	7
	4	✕	2	⑲	7	✕	5	
2	3	5	1	9	6	4	7	8
	2	⑱	9	✕	5	⑲	6	
9	6	3	8	1	2	5	4	7
	5		7		4		8	

解答：

步驟1：

	a		b		c		d		
					3		3		
1	7	6		3		8		5	
	9	㉒	5	✕	8	㉑	1		
2	4		1		9	6		7	
	4	✕	2	⑲	7	✕	5		
3	2	3		1	9		4	7	8
	2	⑱	9	✕	5	⑲	6		
4	9	6	3	8	1		5		
	5		7						

圓圈中的數字 18 是周圍四個灰色格子中的數字總和，現已提供了數字 3 與 8，還缺少 3b 與 4a 中的數字，而這兩個數字的總和須為 7。兩數字總和為 7 有三種可能性： (1)2+5=7、(2)3+4=7、(3)1+6=7。又每一行與每一列中的數字不得重複出現，而 a 行中又已出現了數字 2、3、4、5，所以只剩下第三種組合有可能。第四列中已存在數字 1，所以 3b 為 1，4a 為 6。

步驟 2：

接下來要從 2b 與 3c 著手，中間的數字總和為 19，所以其餘兩個數字的總和應為 9 (19-1-9=9)，所以有以下四種可能組合：(1)1+8=9、(2)2+7=9、(3)3+6=9、(4)4+5=9。經過驗證，只有 3 與 6 符合條件。

步驟 3：

接下來是由 c 與 d 行第三、四列構成的數字總和 19，位於第四列的兩個數字總和必為 6。依照前兩步驟的方法，c 與 d 行應該分別填入數字 2 與 4。

步驟 4：

1b 與 2a 的可能組合如下：(1)3+9=12、(2)4+8=12、(3)5+7=12、(4)6+6=12，只有數字 4 與 8 符合條件。

步驟 5：

	a		b		c		d		
					3		3		
1	7	6	4	3	1	8	9	5	
	9	㉒	5	✕	8	㉑	1		
2	4	8	1	3		9	6	2	7
	4	✕	2	⑲	7	✕	5		
3	2	3		1	9	6	4		8
	2	⑱	9	✕	5	⑲	6		
4	9	6	3	8	1	2	5	4	
	5		7						

在第一列中，只有數字 1、2、9 尚未出現，而第二列則是 2 與 5。至於總和數字 21，我們在 1c 填入 1，而 1d 與 2d 則分別填入 9 與 2。驗證：1+9+9+2=21。

步驟 6：

最後再將每一行與每一列唯一缺少的數字填上就大功告成了。

習題

1.

2.

	9		6		2		5	
4		2	5	7		9		
	6	(17)	3	✕	9	(17)	8	
9		6		5	4	1		7
	4	✕	2	(20)	3	✕	6	
5		8		6	7	3	4	9
	5	(18)	9	✕		6	(21)	
2	8	4		3		6	9	
	7			5				

3.

	6		3		2			
7	9	2	6		1	4		5
	3	(20)	4	✕	9	(17)	7	
3		9	1	6		7		2
	1	✕	2	(25)	5	✕	8	
2		8		3		1	6	4
	7	(27)	8	✕	6	(19)	1	
1	8	3		9		6		7
	2		7		3		4	

4.

	8		7				6	
		7	9	6		8		2
	4	⑱	8	✕	2	⑯	1	
5		8			9	6		4
	9	✕	6	㉑	8	✕	5	
7	6	2		1	5	9	8	
2	⑱	1	✕	7	㉖	3		
1		4	5		2		8	
	7		2		3		9	

5.

		3		1		4		
		3	6	4		5	7	8
	2	㉑	7	✕	8	⑳	3	
7	4	1		3		8		9
	3	✕	8	㉓	4	✕		
2		8		1	7	3		4
	7	㉑		✕		3	㉓	9
8	1		5	7		4	2	3
	5		4		6		8	

6.

		1		6				
2	9	1		6	5	4		3
	3	㉔	4	✕	2	⑲	9	
		7	6	2		9	3	5
	2	✕		㉗	7	✕	8	
5	6	3		1		7		4
	4	㉒	7	✕	1	⑰	5	
7		9	2	4		3	1	8
	8		3		9		4	

7.

	1		9		4		5	
		3	7	8		6	2	4
	8	㉔	2	✕	5	⑬	1	
	9	7		5	6	1		2
	4	✕		㉒⁰	8	✕	7	
1	3	5		2		9		6
		㉒	5	✕	2	㉔	9	
4	7	9		1		2	6	5
	2		6		9			

8.

	3				1		7	
7	2	4				1	6	8
	8	(17)	7	✕	6	(24)	9	
2		6	1	3		4	8	9
	9	✕	5	(21)		✕		
8		3		6	9	5		1
	(18)	3	✕		8	(20)	1	
3	1	8	6	7		9		2
	6		2		4		5	

9.

	3				1		4	
8		4	6	7	3		1	5
	1	(17)	4	✕	5	(16)	6	
2		9	1	4			5	3
	7	✕	8	(22)	6	✕		
4		3		2		7	8	1
	5	(23)	7	✕		(28)	2	
		2	3	5		1		8
	4		9		2		3	

10.

	4		8		9		1	
		8	3	6		9	4	2
	6	(18)	4	X	1	(21)	5	
2	1	6		4	3	8	7	5
	7	X		(24)	6	X		
3		9	7	1		2		4
	9	(22)	1	X	2	(22)	8	
		7	5	9		4	3	1
	3		6		4		2	

11.

	9				4		7	
4		7		9	3			5
	6	(11)	2	X	8	(18)	1	
7	5	4		6	1	9		
	1	X	8	(16)		X	3	
9	3		5	2		1	4	6
	4	(25)	7	X	5	(22)	2	
		2		3	6	7		4
			4		9		9	

12.

	7		3		8		9	
4		8		6	7	1		
	3	(25)	1	✕	4	(12)	6	
8		9		5		3	1	6
	5	✕	9	(18)	6	✕		8
	6	7		3		9		5
	2	(19)	6	✕	3	(19)	7	
3		6			9	2		7
	8		2		5		3	

9x9 數獨

　　數獨是一種由簡單規則組成的數字拼圖。每題有 9 行與 9 列，一共 81 個空格，並可再分為 9 個九宮格（即 3x3 的圖形）。依照難易度的不同，題目會提供不等數量的數字，玩家必須將其他還沒有數字的空格填滿。遊戲規則為：每行、每列和每個小九宮格皆必須各自湊齊 1 至 9 所有數字。

　　有些數獨還會加上對角線的規則，意即兩條大對角線也須個別湊齊 1 至 9 所有數字，這種變化題型稱為對角線數獨、數獨 X 或超級數獨。

			1				6	
2	9					4	7	
	3				2			
		7	6					5
5					8	7		
			7				5	
	5	9					1	8
	8				9			

4	7	8	1	9	3	5	6	2
2	9	1	8	6	5	4	7	3
6	3	5	4	7	2	8	9	1
8	1	7	6	2	4	9	3	5
9	2	4	3	5	7	1	8	6
5	6	3	9	1	8	7	2	4
3	4	6	7	8	1	2	5	9
7	5	9	2	4	6	3	1	8
1	8	2	3	5	9	6	4	8

數獨 ABC

　　數獨 ABC 可以說是數獨的變形，只是由拉丁字母取代阿拉伯數字。每一個步驟都需要謹慎的邏輯分析，一旦一個步驟出錯就會前功盡棄。

　　題目是一個 9x9 的正方形，可以再劃分成 9 個 3x3 的小九宮格，格子從左上到右下依序編號為 1 到 9。

　　在 9x9 的大圖形中須填入 A、B、C 三種字母，每個字母在每一行、每一列、兩條對角線，及每個小九宮格中僅能各出現三次。同時為了確保最終答案只會有一種，題目必須事先提供至少 34 個字母。

1	2	3
4	5	6
7	8	9

範例：

請填入字母 A、B、C，並確認每個字母在每一行、每一列、
兩條對角線，及每個小九宮格中僅能各出現三次。

範例

A		C	C			A		B
A	A		B	C		A	C	
B		C				B		
			A		A			
C	A		A			B		A
C		B	C		C	A		B
			C	C	B	C		A
C	C	A		A			B	
		C		A			C	B

解答

A	B	C	C	C	B	A	A	B
A	A	B	B	C	B	A	C	C
B	C	C	A	A	A	B	B	C
B	C	A	A	B	A	C	B	C
C	A	B	A	B	C	B	C	A
C	A	B	C	B	C	A	A	B
B	B	A	C	C	B	C	A	A
C	C	A	B	A	C	B	B	A
A	B	C	B	A	A	C	C	B

解答：

步驟 1：

	a	b	c	d	e	f	g	h	i
1	A		C	C			A		B
2	A	A	*B*	B	C		A	C	
3	B		C				B		
4				A		A			
5	C	A		A	*B*		B		A
6	C		B	C		C	A		B
7				C	C	B	C		A
8	C	C	A		A			B	
9			C		A			C	B

在第一個 3x3 九宮格中已經出現三次 A，而在 c 行也出現了三次 C，所以 2c 中唯一的選擇是 B。在大對角線上，每個字母也只能出現三次，所以 5e 應填入 B。

步驟 2：

	a	b	c	d	e	f	g	h	i
1	A		C	C			A		B
2	A	A	B	B	C		A	C	
3	B		C				B		
4				A		A			
5	C	A	*B*	A	B	*C*	B	*C*	A
6	C		B	C		C	A		B
7				C	C	B	C		A
8	C	C	A		A			B	
9			C		A			C	B

第四個 3x3 九宮格中的 5c 應填入 B：A 已經在第五列出現了三次，而 C 也已經在 c 行中出現了三次，所以唯一的選擇是 B。至於位於第五列上的 5f 與 5h，唯一的選擇是 C。

步驟 3：

	a	b	c	d	e	f	g	h	i
1	A		C	C			A		B
2	A	A	B	B	C		A	C	
3	B		C				B		
4				A	*B*	A			
5	C	A	B	A	B	C	B	C	A
6	C		B	*C*	*B*	C	A		B
7				C	C	B	C		A
8	C	C	A		A			B	
9			C		A			C	B

基於每個字母只能在 3x3 九宮格中出現三次的規定，在 4e 與 6e 中填入 B。

步驟 4：

	a	b	c	d	e	f	g	h	i
1	A		C	C			A		B
2	A	A	B	B	C		A	C	
3	B		C				B		
4				A	B	A			
5	C	A	B	A	B	C	B	C	A
6	C		B	C	B	C	A		B
7			*A*	C	C	B	C		A
8	C	C	A		A			B	
9	*A*		C		A			C	B

在第七個 3x3 九宮格中的 7c 與 9a 應填上 A，因為在同一條對角線上已經出現三次 B 與三次 C 了。

步驟 5：

	a	b	c	d	e	f	g	h	i
1	A		C	C			A		B
2	A	A	B	B	C		A	C	
3	B		C				B		
4				A	B	A			
5	C	A	B	A	B	C	B	C	A
6	C		B	C	B	C	A		B
7	*B*	*B*	A	C	C	B	C		A
8	C	C	A		A			B	
9	A	*B*	C		A			C	B

在第七個 3x3 九宮格中已經分別出現過三次 A 與三次 C 了，所以在 7a、7b、9b 中只能填入 B。

步驟 6：

	a	b	c	d	e	f	g	h	i	
1	A		C	C			A		B	
2	A	A	B	B	C		A	C		
3	B		C				B			
4	*B*		*A*		A	B	A			
5	C	A	B	A	B	C		B	C	A
6	C		B	C	B	C	A		B	
7	B	B	A	C	C	B	C	*A*	A	
8	C	C	A		A			B		
9	A	B	C		A			C	B	

在第四個 3x3 九宮格中的 4a 填上 B、4c 填上 A，並在第九個 3x3 九宮格中的 7h 填上 A。

步驟 7：

	a	b	c	d	e	f	g	h	i
1	A		C	C			A		B
2	A	A	B	B	C		A	C	
3	B		C				B		
4	B	*C*	A	A	B	A	*C*	*B*	*C*
5	C	A	B	A	B	C	B	C	A
6	C		B	C	B	C	A		B
7	B	B	A	C	C	B	C	A	A
8	C	C	A		A			B	
9	A	B	C		A			C	B

在 4h 填上 B。而由於第四列上一個 C 都還沒出現，所以剩下的三個空格皆應填 C。

步驟 8：

	a	b	c	d	e	f	g	h	i
1	A		C	C			A		B
2	A	A	B	B	C		A	C	
3	B		C				B		
4	B	C	A	A	B	A	C	*B*	C
5	C	A	B	A	B	C	B	C	A
6	C	*A*	B	C	B	C	A	*A*	B
7	B	B	A	C	C	B	C	A	A
8	C	C	A		A			B	*A*
9	A	B	C		A			C	B

在第四與第六個 3x3 九宮格剩下的空格中填入 A 後，這兩個
九宮格就完成了。8g 與 9g 的空格應填入 B 與 C，因為在 g
行中已出現過三次 A。8i 則應填入 A。

步驟 9：

	a	b	c	d	e	f	g	h	i
1	A		C	C			A		B
2	A	A	B	B	C	*B*	A	C	*C*
3	B		C				B		*C*
4	B	C	A	A	B	A	C	*B*	C
5	C	A	B	A	B	C	B	C	A
6	C	A	B	C	B	C	A	A	B
7	B	B	A	C	C	B	C	A	A
8	C	C	A		A			B	A
9	A	B	C		A			C	B

在 i 行剩下的兩個空格中填入 C，而第二列剩下的格子中填入 B。

步驟 10：

	a	b	c	d	e	f	g	h	i
1	A	*B*	C	C			A	*A*	B
2	A	A	B	B	C	B	A	C	C
3	B	*C*	C				B	*B*	C
4	B	C	A	A	B	A	C	*B*	C
5	C	A	B	A	B	C	B	C	A
6	C	A	B	C	B	C	A	A	B
7	B	B	A	C	C	B	C	A	A
8	C	C	A		A			B	A
9	A	B	C		A			C	B

接下來要著手於第一個與第三個 3x3 九宮格：在第一個九宮格中，由上而下應分別填入 B 與 C，而在第三個九宮格中，由上而下應分別填入 A 與 B。

步驟 11：

	a	b	c	d	e	f	g	h	i
1	A	B	C	C	*C*	*B*	A	A	B
2	A	A	B	B	C	B	A	C	C
3	B	C	C	*A*	*A*	*A*	B	B	C
4	B	C	A	A	B	A	*C*	*B*	C
5	C	A	B	A	B	C	B	C	A
6	C	A	B	C	B	C	A	A	B
7	B	B	A	C	C	B	C	A	A
8	C	C	A		A			B	A
9	A	B	C		A			C	B

在 1e 中應填入 C： 第一列已經出現了三次 A，而 e 行已出現了三個 B。1f 填入 B。

步驟 12：

	a	b	c	d	e	f	g	h	i
1	A	B	C	C	C	B	A	A	B
2	A	A	B	B	C	B	A	C	C
3	B	C	C	A	A	A	B	B	C
4	B	C	A	A	B	A	C	*B*	C
5	C	A	B	A	B	C	B	C	A
6	C	A	B	C	B	C	A	A	B
7	B	B	A	C	C	B	C	A	A
8	C	C	A	*B*	A	*C*	*B*	B	A
9	A	B	C	*B*	A	*A*	*C*	C	B

最後，我們要進行第八與第九個 3x3 九宮格。只要將剩下的字母填入就完成了。

解題要訣

要訣	詳解
一眼掃過	把相連的三個 3x3 九宮格合併觀察，從中了解相關性。
唯一可能	此方法是要找到空格中唯一符合要求的字母。從行、列與對角線中觀察，若某個單位只剩下二至三個空格，那這就會是一個很好的方法。一開始先專心觀察數字出現最多的單位會對解題很有幫助。
排除	每找到一個正確的字母，填入空格後，對其他空格而言就是刪掉了一個選項。
直覺	嘗試憑直覺填入不同的字母，再驗證看看是否是正確答案。

習題

1.

C		A		C	B	B		A
		C				C	B	
A		B	C					C
	C		B			A	C	
B	A		A		C	C		C
A		C	C		C			
		A	B		B	A		
	C		B			B	C	
C	A			C			B	B

2.

	B		A	C		B		
B	C		C	A			C	
A		A	B	C		A		
B	B		C	B	C		A	A
C				A		B		B
	C	B	B		A	C		B
			A		C			A
	B			B		C	B	
		B		C	C			C

3.

C		A	B		A	B		A
	B		A					
A		B		B		B		
	C			A	B		C	A
B	A		B		C		A	B
A	A		C				B	
C		A			A			C
	C			A		B	C	
C	A		A	C	A		C	

4.

	B	A	C	C			A	A	
A		C			A		B		
A					A	B			
	C	C		B	B		C	A	
B					C		A		
	A	C	C	A		A		B	
C		A		B	B	A			
	C		B				C		
C	A		A			A	C		B

5.

C			B	B	A	C	A	
A	C		A		A			C
	B	B	C				A	A
	B					A		A
A	A		C		C	B		
		B		A	B		C	C
B	A		C		C	A	B	
B		A	A			C		
C		C		B			A	A

6.

A		B	A		C		C	B
	C		B			A		
C		B	A		B		C	
B		A			C			B
C			B			A		
	C	C		A	B		B	A
	A		A	B	A	B	B	
A								B
	B		C		C	C	A	A

7.

	C		B		A		A	
A		C			A		B	
A	B	B	A		C		C	A
B		C		C	A	A	B	
A	C		B			C		
				C			B	A
	A				B	A	A	
C			C			C		
	C	A	B		A		B	C

8.

B	A		C			A	B	
	B	C	A		A			A
A				C	B	C		C
B	C	A	C			A		B
							A	
		B	A	B		C		C
C		A	B		B		C	A
A				A		B		
		B	B	C	A		A	C

第三章

智力測驗

本章節中提供的測驗題目僅屬娛樂性質，並未符合嚴謹的學術條件，請勿過度嚴肅看待測試結果。

根據過往的經驗，很難在規定的時間內回答完如此大量的題目，因此在有時間壓力的情況下，請挑選擅長的題型作答。答對一半的題目已經是相當不錯的結果了，想要完全答對所有的題目是絕對不可能的，也從來沒人能辦到過。若能答對 70% 的題目就算是很優異的成績了。

解題技巧：
・首先請仔細讀過題目，並回想是否有解過相似的題型，當時是如何解答的。
・仔細且快速進行解題。
・不要浪費太多時間在艱澀的題目上，否則會佔去解答簡易題目的時間。

為求真實，每次測試時間以 30 分鐘為限，每答對一題獲得一分。最後獲得的評量成績標準如下：

總分　　結果

27-30　優秀

23-26　出色

18-22　很好

14-17　好

10-13　尚可

正確答案及進一步的說明請見詳解。

智力測驗 1

請回答以下問題：

1.) 前天是星期二的後兩天，請問今天是星期幾？

2.) 後天是星期五的前三天，請問前天是星期幾？

請求出數字序列中未知的數字：

3.) 12　14　19　21　26　？

4.) 3　1　-1　1　？

請選出能取代問號的對應詞：

5.) 星期一：星期四＝春天：?

　　　　a) 秋天　　　　b) 季節

　　　　c) 夏天　　　　d) 冬天　　　　e) 暖和

6.) 酒：喝＝麵包：?

　　　　a) 嘗　　　　b) 喝

　　　　c) 吃　　　　d) 穀物　　　　e) 烤

圖形 a 到 j 中，哪一個能完成左邊的九宮格圖形？

7.)

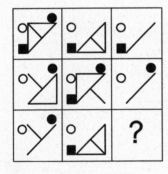 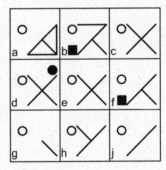

8.)

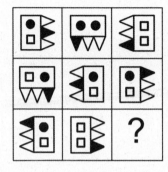 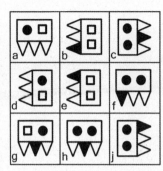

9.)

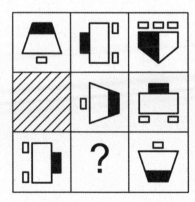 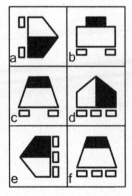

請在圓餅圖的空格中填入正確的數字：

10.) 11.)

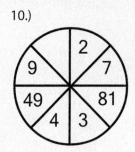 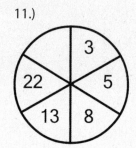

請從圖形 a 到 e 中選出可以取代問號的答案：

12.)

13.)

14.)

請求出圖形中缺少的數字：

15.)

7	9	2
3	11	8
14	?	1

16.)

7	2	9	5
8	4	12	20
3	5	2	13
6	1	?	1

請從圖形 a 到 e 中選出能取代問號的答案：

17.)

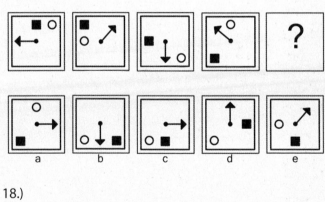

18.)

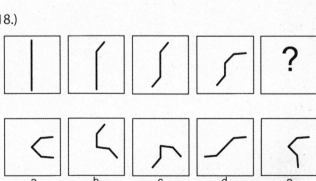

請從以下詞組中選出與其他選項類型不符的答案：

19.)

　　　　a) 金星　　　　b) 海王星

　　　　c) 太陽　　　　d) 土星　　　　e) 土星

20.)

　　　　a) 探戈　　　　b) 舞蹈

　　　　c) 倫巴　　　　d) 華爾滋　　　　e) 鬥牛舞

請問下列哪一個圖形和其他選項屬於不同類型：

21.)

22.)

請推算出以下序列中所求的數字：

23.)

17	15	8	10
18	20	27	?

24.)

4	8	16	?
23	27	30	?

25.) 請以正確順序拼出以下的詞：ㄌㄅㄟ丶ㄛㄢ，並為其選出適當的類別：

 a) 島嶼 b) 行星

 c) 動物 d) 城市 e) 國家

請求出圖形中缺少的數字：

26.)

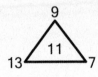 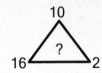

27.)

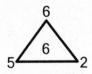 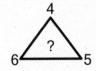

28.) 請問左手邊的四個立方體中，哪一個符合右手邊的展開
圖：

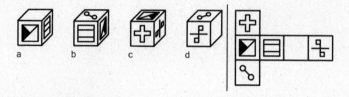

29.) 敘述如下：

有些老鼠很勇敢，所有的橡皮擦都是沒有耳朵的勇敢老鼠。

以下敘述中，哪些在邏輯上是正確的？

a. 有些老鼠不勇敢。

b. 有些橡皮擦有耳朵。

c. 所有的老鼠都很勇敢。

d. 不勇敢的老鼠不是橡皮擦。

30.) 當有些圖恩是葛倫，且有些葛倫是塔夫時，以下敘述中
哪些是邏輯正確的？

a. 所有塔夫都是葛倫。

b. 有些塔夫是圖恩。

c. 所有葛倫都是塔夫與圖恩。

d. 有些圖恩不是葛倫。

智力測驗 2

請回答以下問題：

1.) 明天是星期二的後兩天，請問前天是星期幾？

2.) 昨天的前三天是星期一，請問明天是星期幾？

請依照數字的前後邏輯關係完成以下序列：

3.) 10　14　13　17　16　？？

4.) 2　4　6　9　12　16　20　25　？

5.) a　c　f　h　k　？

6.) 7　9　12　16　21　？

請由圖形 a 到 e 中選出能與問號相對應的圖形：

7.)

8.)

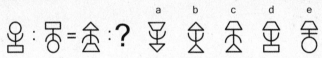

9.) 請以正確順序拼出以下的詞：ㄨˇㄧㄥㄊㄒㄨ，並為其選出
適當的類別：

 a) 山岳 b) 星斗

 c) 犬類 d) 城市 e) 國家

10.) 以下哪一個詞能取代問號？

帽子：頭＝襪子：？

 a) 腳 b) 腳趾

 c) 手 d) 棉花 e) 穿戴

圖形 a 到 j 中，哪一個能完成左邊的九宮格圖形？

11.)

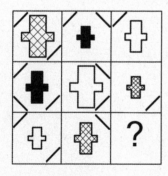 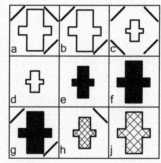

12.)

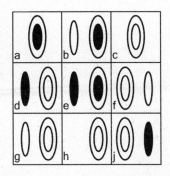

13.)

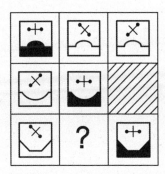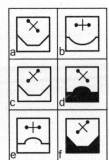

14.)

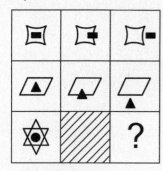

請在圓餅圖中填入正確的數字：

15.) 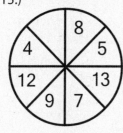　　　16.)

17.) 請問左手邊的四個立方體中，哪一個符合右手邊的展開圖：

請在圖中填入正確的數字：

18.)

2	13	8
9	3	2
11	?	10

19.)

4	5	10	2
9	8	6	12
2	12	8	3
6	7	?	2

請從 a 到 e 的五個圖形中，選出一個能依邏輯關係取代問號
的圖形：

20.)

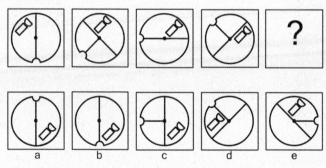

21.)

請在以下詞組中選出一個類型不符合的詞彙：

22.)

 a) 蘇丹　　　b) 阿爾及利亞

 c) 埃及　　　d) 土耳其　　e) 摩洛哥

23.)

 a) 書包　　　b) 甜筒

 c) 後背包　　d) 運動背包　e) 帆布包

請推算出以下序列中的所求：

24.) 25.)

5	7	9	?
50	98	162	?

16	32	64	?
27	24	22	?

請問以下的圖形哪個不屬於其中？

26.)

請填入圖形中缺少的數字：

28.)

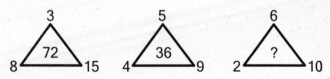

29.) 敘述如下：

有些娃娃是女的，而所有的女娃娃都有藍色頭髮和綠色眼睛。

以下敘述中，哪些在邏輯上是正確的？

a. 所有的娃娃都是女娃娃，而且都有藍色頭髮和綠色眼睛。

b. 所有的女娃娃都有藍色頭髮或綠色眼睛。

c. 有綠色眼睛的娃娃絕對不是女娃娃。

d. 有些藍色眼睛的娃娃是女娃娃。

e. 有些娃娃不是女娃娃。

30.) 敘述如下：

若奧柏豪森 (德國一城市) 的天氣不佳，柏林就會出太陽。若奧柏豪森天氣很好，柏林就會下雨。當柏林下雨時，奧柏豪森會舉辦活動。

以下敘述中，哪些在邏輯上是正確的？

a. 當柏林下雨時，奧柏豪森的天氣可能很好。

b. 奧柏豪森也會在柏林出太陽時舉辦活動。

c. 當奧柏豪森的天氣很糟時，不會舉辦活動。

d. 奧柏豪森與柏林的天氣每天都是一樣的。

e. 當柏林出太陽時，奧柏豪森不會舉辦活動。只有當奧柏豪森天氣好時才會舉辦活動。

詳解

第一章
序列
基本數字與字母序列

1.) 21，每次數字會依序增加 1, 2, 3, 4, 5。

2.) 27，每次數字會加 4。

3.) 42，規則 : 2 + 4 = 6, 6 + 10 = 16, 10 + 16 = 26, 16 + 26 = 42。

4.) 4，數字分別為 9 到 2 的平方。

5.) 16，規則 : +2, +2, −3, −3, +2, +2, −3, −3。

6.) 18，規則 : −1, +2, −3, +4, −5, +6。

7.) 7，規則 : +3, :3, +3, :3, +3。

8.) 55，規則 : +4, +6, +8, +10, +12, +14。

9.) 92，規則 : x2, +2, x2, +2, x2, +2。

10.) 15、75，規則 : −2, x2, −3, x3, −4, x4, −5, x5。

11.) d、c，字母的倒反順序。

12.) h、i、y，在字母的順序中，每隔 2、3、4 個字母就會插入一次 y。

13.) t、w，與下一個字母間會跳過兩個字母。

14.) a、c，除了字母順序倒反外，與下一個字母間會跳過三個字母，並插入一次 a。

15.) d、b，除了字母順序倒反外，與下一個字母間會跳過一個字母。

並列數字序列

1.) 上：36，下：4，上排數字依序為 2, 3, 4, 5, 6 的平方，而下排數字則依序減 2。

2.) 上：13，下：11，上排數字依序加 2，而下排數字則依序減 2, 3, 4, 5。

3.) 上：28，下：48，上排數字依序加 2, 4, 6, 8，而下排數字則依序乘上 2, 4, 6, 8。

4.) 26，上排與下排的數字總和為 50。

5.) 上：10，下：29，上排數字依序減掉 1, 2, 3, 4，而下排數字則依序加上 5, 6, 7, 8。

6.) 上：11，下：121，上排為以 3 開始的奇數數列，而下排數字則為上排數字的平方。

7.) 上：240，下：19，上排數字依序乘上 2, 3, 4, 5，而下排數字則依序減掉 2, 3, 4, 5。

8.) 24，上排數字依照此規則：-2, -3, +4, +1，而下排數字則依照此規則：+2, +3, -4, -1。

9.) 上：19，下：17，上排數字依照此規則：+5, -2, +5, -2, 而下排數字則依照此規則：-5, +2, -5, +2。

10.) 上：2，下：42，上排數字依序除以3，而下排數字則依序加上3。

11.) 上：5，下：8，上排數字依序加1，而下排數字則依序減2。

12.) 上：5，下：7，上排數字依據此規則：+5, -3, +5, -3，而下排數字則依據此規則：-5, +3, -5, +3。

分類邏輯
詞彙的相似性

1.) c，慕尼黑，其它選項皆是各國首都。

2.) d，嬰兒，其他選項皆是動物。

3.) c，汽車，其他選項皆只有兩個輪子。

4.) c，太陽，其他選項皆是行星。

5.) d，粗心，其他選項皆是正面的特質。

6.) b，畫家，畫家以畫筆及顏料工作，而其他選項的職業皆要與人互動。

7.) a，希臘，其他選項的國家皆有皇室。

8.) d，紅蘿蔔，紅蘿蔔長在地下，而其他選項的植物皆長在地上。

9.) b，歌，只有歌是用唱的。

10.) e，骨牌，其他選項皆是球類遊戲。

11.) d，天狼星，其他選項皆是星座。

12.) e，米開朗基羅，其他選項皆是作曲家。

13.) b，襪子，其他選項皆屬是鞋子。

14.) c，地下碉堡，只有它是在地下的。

15.) d，老鼠，其他選項皆是昆蟲。

16.) b，愛爾蘭，只有愛爾蘭不是其所屬島嶼的名稱。

17.) a，公事包，其他選項都是用來裝錢的。

18.) c，母斑馬，選項中的動物只有斑馬是母的。

19.) b，舞蹈，舞蹈是一個統稱的概念。

20.) a，工程師，其他選項中的職業性別都是女性。

21.) b，公克，只有公克是重量單位。

22.) e，鳥，鳥是一個統稱的概念。

圖形的相似性

1.) d：圖形 d 的線條方向與其他圖形不同，其餘四個圖形皆可用旋轉方式彼此重疊。

2.) d，其他選項的圖形皆左右對稱。

3.) a，其他選項的最內部圖形與最外部圖形皆一致。

4.) b，其他選項的圖形皆是 3D 圖形。

5.) e，其他選項的圖形皆可用旋轉方式彼此重疊。

6.) c，其他選項圖形中的陰影皆是其中兩個三角形重疊的部分。

7.) b，其他選項的圖形皆上下對稱。

8.) c，其他選項圖形中的窗戶陰影皆在上排。

9.) c，其他選項的圖形皆由九條線條構成。

10.) e，其他選項圖形中的圓形皆在圓弧旁。

11.) d，其他選項的圖形顏色皆是黑色、白色或黑色與白色。

12.) d，只有選項 d 中的黑色圓點會構成鈍角三角形。

13.) e，除了選項 e 外的圖形皆是同樣的圖形。

14.) d，外部圖形皆以順時鐘方向旋轉，而內部的黑色區塊亦是以順時鐘方向往下一個角前進。

15.) c，若將圖形分成左右兩半來看，除了選項 c 的圖形以外，其他圖形每半邊皆包含了一個白色三角形、一個白色大長方形與兩個黑色小長方形。

16.) a，除了選項 a 外的圖形皆是同樣的圖形。

17.) b，只有選項 b 的圖形不是對稱圖形。

18.) d，只有選項 d 中的內部圖形總數不是 9。

19.) a，除了圖形 a 之外，其餘圖形的外部元素數量減去內部元素數量皆為 2。

20.) e，其他選項的圖形皆是在沒有重疊的地方著色。

類比

文字類比

1.) b，字母

2.) c，樺樹

3.) d，咆哮

4.) b，蔬菜

5.) a，雪花

6.) e，愚笨

7.) a，空氣

8.) c，吃

9.) d，母親

10.) e，察覺

11.) a，非洲

12.) b，牛奶

13.) c，金屬

14.) a，洞

15.) c，30

16.) b，過重

17.) a，聞

18.) d，女人

19.) b，連結

20.) e，手臂

21.) d，空氣

22.) a，霉

圖像類比

1.) e，第二組圖形的角度是前一圖形順時鐘旋轉 45 度。

2.) c，圖形旋轉 90 度後，將原圖的橢圓形塗黑。

3.) e，第二個圖形中不存在第一個圖形的外部圖形，且黑色部分反白。

4.) c，第二個圖形與第一個圖形呈 45 度，且其中出現彎曲的線條。

5.) a，第二組圖形與第一組圖形由相同元素組成，但顏色黑白互換。

6.) a，各組圖形的曲線上下方共有四個白色長方形與四個黑色長方形，須注意長方形的位置。

7.) c，在第一組圖形中，黑色的長方形由最上面移動到中間，同樣的方式可用在第二組圖形上。

8.) b，第二組圖形為第一組圖形順時鐘旋轉 45 度，且正負相反。

9.) e，在第一組圖形中，兩個圓形被兩個方形取代、一個方形被一個圓形取代。同樣的方式可用在第二組圖形

上。

10.) d，第二組圖形為第一組圖形順時針旋轉 90 度，且黑白互換。

11.) a，第二個圖形為第一個圖形大小的一半，且其中的元素（如線條或圓圈）總數少了兩個。

12.) d，第一個圖形與第二個圖形間呈 45 度，且兩個圖形中的小圓圈總共有三個，另外，陰影部分也由淺變深。

13.) b，在第一組圖形中，3/4 的圓形變成 2/4 的方形，所以在第二組圖形中，2/4 的圓形會變成 1/4 的方形，且只留下前一圖形中有黑色圓點的區塊。

14.) a，把上半部向下對稱，並取代下半部的圖形。

15.) c，兩組圖形中，橢圓形內部的圓形應各為黑色與白色，且分別有一條開口向上與向下的曲線，再加上兩條或一條直線。由此得知，與問號對應的圖形中，內部的圓形為白色，有一條開口向上的曲線，且有一條直線在下方。

16.) a，第二個圖形最內部的黑白圖形和第一個對稱，圖形中的斜線減半，且次大的方形或圓形亦不存在。

17.) a，一組圖形中的兩個圖形大小不相同 (1:0.75)，且上下部份的陰影區塊互換。

18.) b，最外部的圖形在第二個圖形中不存在，且整個圖形

會旋轉 90 度，兩個黑點並會由左右兩側變成上下兩側。

19.) c，兩組的第一個圖形為上下各自顛倒後，上下圖形交換、黑白交換。同樣的規則套用在第二個圖形上。

20.) a, c，水平的線條總數減一條，而垂直的線條總數加二條。

21.) d，圖形順時鐘旋轉 90 度，且內部圖形縮小為一半。

22.) e，圖形以逆時鐘方向旋轉 90 度，且內部陰影範圍增加 1/4。

23.) a，左半部的圖形向右對稱並取而代之。

24.) e，第二個圖形為第一個圖形的對稱，且消去上方的水平線及側面的垂直線。

25.) d，在向內凹之弧形外補上向外凸出的弧形線條，且內部圖形黑白對調。

26.) e，每個圖形中會出現兩個或三個向內或向外的箭頭，而最外側的線條則對稱至另一半邊。

邏輯排列

1.) d，數字依照特定的方式排列。第一張圖中，上排的數字為 0、1，形成了下排的數字 10。在第二張圖的上半部又加了 2、3，在下半部產生了 3201。這裡將用上 0 到 9 中所有的數字。

2.) b，第一行的黑色長方形往右移一格、第三行的往下移一格、第五行的往左移一格，且各自旋轉 90 度。

3.) e，黑色方塊每次少一個，而另一個圖形每次增加一條線，形成不同的外觀。兩個圖形位置每次旋轉 180 度。

4.) b，黑色的圓形從右上方往左，並從左上方穿出，依據同樣的規則，接下來應該由左下方往右，並從右下方穿出。

5.) b，圖形每次順時鐘旋轉 90 度，且方形與圓形和顏色皆交換。而最內部的線條尾端每次往內縮一段。

6.) d，最內部的圓形每次黑白交替，而外側的黑色區塊每次以順時鐘方向移動一格。

7.) a，八等份的圓餅圖中，每次以順時鐘方向拿掉往右數第三個單位的箭頭，而白色的方形會在箭頭的對角。

8.) b，圖形每次以逆時鐘方向旋轉 90 度，且兩個圓圈中，每次交替增加一條線。

9.) c，鬍子每次減少兩根，左右兩側的頭髮每次各增加一根。表情每次都會改變，而帽子也越來越尖。

10.) c，黑色圓點的數量每隔兩張圖會增加一個，而每次新產生的白色中心圓點在下一次會消失。

11.) c，圖中的所有蟲子往右移動一單位後，會成為下一張圖。第一列的蟲子每次會減少兩隻腳，而第二、三列的

蟲子每次會增加兩隻腳。

12.) d，黑色圓圈往箭頭方向移動後，在原位置放上白色的圓圈。白色圓圈基本上不用移動。

13.) a，黑色的葉片與橢圓以順時鐘方向改變位置，而白色的橢圓以逆時鐘方向移動。

14.) d，圖形每次以順時鐘方向旋轉 45 度，且會得到一個 1/4 圓弧，而內部的方形與圓形每次以逆時鐘方向旋轉 45 度。

15.) a，旗子每次以順時鐘方向旋轉 90 度，且黑色區塊會往底端移動一單位，而星星數量會以 +2, -1 的規則改變。

16.) b，圖形中魚的眼眶一次會完成 1/4，而身上的黑色區塊會不斷由上往下移動。

17.) c，此題可把圖形旋轉 180 度或當作對稱。一開始將皇冠與月亮交換位置與內部紋路，接著將同樣的規則套用在右下角與左上角的圖形。在第四張圖中，皇冠旋轉了 180 度，沒有其他部分改變，而至今仍未翻轉過的圖形是斧頭形。

18.) c，圓形每次以順時鐘方向旋轉 45 度與 90 度，而內部圖形顏色輪流互換。

19.) a，兩支竹籤每次以順時鐘方向旋轉 90 度，而圓形與半圓由中間往兩端移動，之後再回到中間。三角形與方形

則由兩端往中間移動，之後再回到兩端，且圖形皆旋轉了 180 度。

20.) d，心形的數量總數以下列方式改變：白色 -1, +2，黑色 +2, -1。白色的心形圖形由左上角開始以順時鐘方向移動。

21.) a，箭頭每兩格以逆時鐘方向旋轉 90 度，並一次折彎、一次直，而白色方塊加黑點每次以順時鐘方向旋轉 90 度。

22.) e，右邊的圖形會移動到下一張圖的左邊，而下一張圖中右邊圖形的線條總數是前一張圖中左邊圖形的線條總數少一條。

23.) d，每張圖由兩個部分組成，且會往中心點集中。重疊的線條會變成虛線。

24.) e，三角形會交替旋 180 度，同時最上方三角形會轉變成最下方三角形的花色。

25.) a，整組圖形一步步往最左邊的圖形移動過去，而重疊部分的線條會消失。

26.) d，重複前面的圖形，但只留下右半部。

27.) c，圓圈以逆時鐘方向移動 135 度、方形以逆時鐘方向移動 45 度，而三角形以順時鐘方向移動 135 度。

28.) d，上面的位置每次往右彎曲 45 度，而下面往左彎曲

45 度。

29.) a，字母 N 與 T 每次往右移動一個位置，而 K 與 U 則往右與左移動兩個位置，字母的移動交替進行。

30.) b，圓圈以順時鐘方向旋轉 45 度，而陰影部分每次會移動到下一個區塊。

三連邏輯關係圖

1.) c，每一行與每一列中的第三個圖形取決於另外兩個圖形的總邊數。

2.) f，每一行與每一列中的第三個圖形由前兩個圖形組合而成。

3.) j，圖形的配置有兩種方式、三個組成元素，與三種圓圈內部樣式。

4.) g，每一行與每一列中的第三個圖形為前兩個圖形相同的部分。舉例來說，若在第二個圖形中的平面上有黑色線條，而在第一個圖形中卻是白色線條，則兩者皆不會在第三個圖形中出現。

5.) e，每一行與每一列中的第三個圖形由前兩個圖形組合而成，而重疊的區塊塗上黑色。

6.) d，每一行與每一列的圖形中，中間的圖形皆不同，且共有四個白色方形與兩個黑白混和的方形。

7.) g，長方形分別在圖形的中間、左邊或右邊。而每行與每列中皆共有五個圖形。

8.) a，每一行與每一列中的第三個圖形取前兩個圖形未重疊的部分組合而成，第二個圖形中和第一個圖形不同的部分皆留下。

9.) f，每一行與每一列中的三個圖形皆不同，且各自的內部圖形亦不相同。

10.) d，每一行與每一列中的第三個圖形取決於前兩個圖形。

11.) g，每一行與每一列中的三個圖形皆由三種不同的外部與內部元素組成。

12.) j，每一行與每一列中的三個圖形大小皆不同，且分別指向上方、右方與左方。

13.) b，每一行與每一列中的三個水壺手把皆不同，且各自擁有 2 個、3 個或 4 個黑點，與 1 條、2 條或 3 條水平直線。

14.) a，每一行與每一列中的第三個圖形源自於前兩個圖形不同的部分。

15.) j，每一行與每一列中的第三個圖形源自於前兩個圖形相同的部分。

16.) e，圖形包含了一個正方形與其內部和外部的十字。若第二張圖內側的十字出現在第一張圖同一位置的外側，

則在第三張圖中，該位置的內側十字應消除。反之，則
該十字會繼續出現在第三張圖中。若視外側為正，內側
為負，會得到一圖表如下：

+4,-2	-3,+1	+1,-1
-2,+1	+3,-2	+1,-1
+2,-1	0,-1	+2,-2

17.) h，不相同內部紋路的格子會繼續傳遞至第三張圖。

18.) b，每一行與每一列的三張圖，分別在中間、右上與左
下方有一個三角形，每個圓形內部則分別有兩條水平
線、一個十字與一個小圓形。

19.) h，將前兩張圖重疊會產生第三張圖，而不同的部分會
塗上黑色。

20.) c，每一行與每一列皆包含一張完整的圖形與兩張左右
各半的圖形。此外在圖形內部的圖形，每一行與每一列
皆分別有兩個圓形、兩個半圓、一個方形與一個橢圓
形。

21.) d，每一行的圖形在下一格中皆以順時鐘方向旋轉 90
度。

22.) c，每一行與每一列的機器人皆不同，不同的特徵有：
耳朵的形狀、手的姿勢、胸前黑色或白色的圓圈。

23.) a，每一行的圖形分別為方形、圓形、三角形，而每一

列格子中的圖形總數為 2 個、3 個或 4 個。

24.) c，每一行與每一列由右而左與由下而上的第三張圖由前兩張圖組成，而重疊的線條會消失。

25.) a，每一列中的圖形外圍輪廓皆相同，而每一行圖形的內部陰影部分皆相同。

26.) e，每一列中的最內部元素從第一張圖到第二張圖以順時鐘方向旋轉了 45 度，從第二張圖到第三張圖以順時鐘方向旋轉了 90 度。而在角落的小圖形，從第一張圖到第二張圖旋轉了 90 度，從第二張圖到第三張圖旋轉了 180 度。

迷圖
迷圖邏輯

1.) a → b → d → f = g

2.) a → c → d → e = g

3.) a → b → e → d = g

4.) a → d → c → f = g

5.) a → b → e → d → f = g

6.) a → b → d → c → f = g

7.) a → c → d → f = g

8.) a → d → f = g

9.) a → b → d → c → f = g

10.) a → d → e = g

11.) a → c → d = g

12.) a → b → e → d → f = g

星期

1.)

1. > = 星期日 +2 天 <<< = 星期五

2. > = 星期一 +5 天 >>> = 星期一

3. < = 星期三 +5 天 <<< = 星期六

4. << = 星期日 -5 天 < = 星期三

5. < = 星期六 +1 天 > = 星期二

6. < = 星期日 -2 天 << = 星期四

7. >>> = 星期一 -5 天 <> = 星期日

2.)

1. <<< = 星期一 +5 天 >>> = 星期五

2. < = 星期三 -1 天 > = 星期四

3. <<< = 星期日 -3 天 < = 星期六

4. < = 星期日 -2 天 > = 星期日

5. < = 星期日 -4 天 <<< = 星期一

6. <<< = 星期日 +5 天 >> = 星期三

7. <<< = 星期五 +1 天 <> = 星期二

3.)

1. < = 星期日 +3 天 >> = 星期六

2. < = 星期五 +1 天 <<< = 星期四

3. < = 星期六 -5 天 < = 星期一

4. < = 星期六 -5 天 << = 星期日

5. < = 星期三 -1 天 < = 星期二

6. << = 星期三 -5 天 << = 星期五

7. >>> = 星期日 +1 天 << = 星期三

4.)

1. < = 星期日 +3 天 >> = 星期六

2. < = 星期五 +1 天 <<< = 星期四

3. < = 星期六 -5 天 < = 星期一

4. < = 星期六 -5 天 << = 星期日

5. << = 星期三 -2 天 < = 星期二

6. > = 星期日 +2 天 <<< = 星期五

7. >> = 星期日 +2 天 >>> = 星期三

5.)

1. >> = 星期四 +5 天 >>> = 星期三

2. < = 星期三 -3 天 >>> = 星期四

3. >> = 星期二 +5 天 >> = 星期日

4. >> = 星期一 -5 天 <<< = 星期五

5. <<< = 星期二 -5 天 > = 星期一

6. <<< = 星期二 -4 天 << = 星期六

7. >> = 星期五 +1 天 << = 星期二

6.)

1. > = 星期日 +2 天 <<< = 星期五

2. > = 星期一 +5 天 >>> = 星期一

3. < = 星期二 +1 天 >> = 星期六

4. << = 星期日 -5 天 < = 星期三

5. < = 星期六 +1 天 > = 星期二

6. >> = 星期日 +2 天 <<< = 星期四

7. >>> = 星期一 -5 天 <> = 星期日

7.)

1. << = 星期二 -4 天 >>> = 星期三

2. >>> = 星期日 +5 天 >> = 星期四

3. < = 星期五 +1 天 <> = 星期日

4. <<< = 星期六 +2 天 <<< = 星期一

5. <<< = 星期日 -2 天 << = 星期六

6. >>> = 星期日 -4 天 < = 星期六

7. < = 星期五 +2 天 > = 星期二

8.)

1. > = 星期三 -1 天 > = 星期二

2. >>> = 星期三 +3 天 <> = 星期三

3. >> = 星期六 +3 天 << = 星期五

4. <<< = 星期五 -4 天 >> = 星期六

5. >> = 星期六 -1 天 <<< = 星期日

6. >>> = 星期六 -4 天 << = 星期四

7. < = 星期六 +3 天 << = 星期一

9.)

1. >> = 星期六 -4 天 <> = 星期日

2. < = 星期二 -3 天 <<< = 星期四

3. < = 星期四 -5 天 >> = 星期二

4. < = 星期一 +1 天 <> = 星期三

5. > = 星期二 +1 天 < = 星期一

6. <<< = 星期三 -1 天 > = 星期六

7. < = 星期三 -2 天 >>> = 星期五

10.)

1. <<< = 星期五 +5 天 >> = 星期一

2. < = 星期三 -3 天 < = 星期日

3. <<< = 星期三 +3 天 > = 星期三

4. >> = 星期六 +4 天 >>> = 星期四

5. >> = 星期四 -4 天 <<< = 星期二

6. >> = 星期六 +3 天 << = 星期五

7. > = 星期二 -2 天 <> = 星期六

11.)

1. > = 星期三 +2 天 <> = 星期四

2. < = 星期三 +1 天 <<< = 星期二

3. >> = 星期一 +3 天 <<< = 星期六

4. >> = 星期六 -1 天 << = 星期一

5. >>> = 星期五 -3 天 > = 星期日

6. << = 星期二 -2 天 > = 星期三

7. << = 星期五 -1 天 < = 星期五

12.)

 1. << = 星期日 -4 天 <<< = 星期二

 2. << = 星期三 -2 天 <> = 星期三

 3. > = 星期二 -1 天 <> = 星期日

 4. >> = 星期二 -2 天 >>> = 星期一

 5. > = 星期日 -5 天 <<< = 星期五

 6. > = 星期日 +3 天 >> = 星期四

 7. >> = 星期五 -3 天 < = 星期六

13.)

 1. >> = 星期四 -3 天 < = 星期五

 2. > = 星期六 -3 天 << = 星期日

 3. << = 星期一 -5 天 < = 星期四

 4. << = 星期日 +3 天 > = 星期六

 5. <<< = 星期日 -2 天 > = 星期二

 6. >>> = 星期五 +1 天 << = 星期一

 7. > = 星期日 +4 天 <> = 星期三

14.)

 1. > = 星期二 +2 天 >> = 星期五

 2. << = 星期一 +3 天 > = 星期日

3. > = 星期日 +3 天 > = 星期三

4. > = 星期六 -2 天 << = 星期一

5. << = 星期三 -5 天 <<< = 星期四

6. << = 星期五 -3 天 << = 星期二

7. > = 星期四 +5 天 << = 星期六

15.)

1. >> = 星期日 +2 天 <<< = 星期四

2. < = 星期三 +1 天 <<< = 星期二

3. > = 星期二 +3 天 < = 星期三

4. << = 星期日 +3 天 > = 星期六

5. > = 星期六 -4 天 < = 星期日

6. > = 星期三 +1 天 << = 星期一

7. >> = 星期四 -3 天 < = 星期五

16.)

1. > = 星期三 +1 天 << = 星期一

2. > = 星期日 -5 天 <<< = 星期五

3. << = 星期四 +5 天 <> = 星期四

4. < = 星期五 +2 天 << = 星期六

5. >> = 星期三 +1 天 << = 星期日

6. << = 星期二 +3 天 > = 星期一

7. < = 星期五 +2 天 > = 星期二

17.)

1. >> = 星期三 -1 天 > = 星期一

2. < = 星期三 -2 天 <> = 星期二

3. << = 星期三 -2 天 <<< = 星期日

4. >> = 星期六 +3 天 << = 星期五

5. >>> = 星期六 -4 天 << = 星期四

6. < = 星期二 +2 天 << = 星期三

7. >> = 星期日 +3 天 <> = 星期一

18.)

1. >> = 星期三 +1 天 << = 星期日

2. << = 星期日 +3 天 > = 星期六

3. >> = 星期三 +2 天 <> = 星期三

4. > = 星期六 -2 天 << = 星期一

5. > = 星期四 -2 天 >>> = 星期四

6. > = 星期二 -4 天 > = 星期五

7. << = 星期二 -2 天 > = 星期三

19.)

1. << = 星期六 +1 天 > = 星期三

2. >>> = 星期日 +2 天 < = 星期五

3. << = 星期三 -1 天 >> = 星期六

4. <<< = 星期三 -2 天 <<< = 星期一

5. < = 星期五 -2 天 <> = 星期四

6. >>> = 星期四 -1 天 <> = 星期日

7. << = 星期三 -5 天 >> = 星期二

20.)

1. > = 星期二 +2 天 << = 星期一

2. << = 星期二 -3 天 < = 星期日

3. <<< = 星期一 +2 天 << = 星期四

4. >> = 星期四 +3 天 > = 星期六

5. < = 星期六 -1 天 <<< = 星期三

6. < = 星期五 +2 天 >>> = 星期四

7. <<< = 星期四 +2 天 <> = 星期二

展開

1.) d

2.) a

3.) c

4.) c

5.) b

6.) d

7.) b

8.) a

9.) d

10.) a

11.) c

12.) c

文字的邏輯性

異化邏輯關係

習題（一）

1.) b

2.) a

3.) b

4.) a

5.)　b

6.)　a

習題（二）

1.)　a

2.)　d

3.)　a, b, c, d

4.)　c

5.)　b, d

6.)　b, c

7.)　a, b, d

8.)　b, d

9.)　c

10.)　b, d, e

11.)　a, b, d

12.)　c, d

文字邏輯關係

1.)　c. Tango

2.)　b. Uhr; c. Opera; d. Thema; e. Tempo

3.)　c. Wand; f. Tischler

4.) b. Sushi; d. Laterne

5.) b. Maus

6.) e. Ablage

7.) e. Fund

8.) a. Räume

9.) a. Luft

10.) f. Ladung

11.) d. Tinte; f. Kapitän

12.) e. Turm; f. sauer

13.) a. Nadel

字母測驗

1.) MUND

2.) TIEF

3.) WALD

4.) WARM

5.) BABY

6.) FLUG

7.) GELD

8.) MEER

9.) BOOM

10.) GURT

亂碼

1.) d，柏林

2.) a，莫札特

3.) e，波蘭

4.) c，四月

5.) b，錢

6.) e，椅子

7.) c，番茄

8.) a，麥克

9.) c，大衣

10.) d，電車

11.) b，大象

數字題型
數字圓餅圖

1.) 7，2x2-1=3, 3x2-2=4, 4x2-3=5, 5x2-4=6, 6x2-5=7。

2.) 8，相對位置的兩數相加總和為 20。

3.) 12，相對位置的兩數為 2 倍關係。

4.) 2，相對位置的兩數相乘為 24。

5.) 89，1x2+1=3, 3x2+2=8, 8x2+3=19, 19x2+4=42, 42x2+5=89。

6.) 12，相對位置的兩數相加總和為 25。

7.) 16，1x3-1=2, 2x3-2=4, 2x4-3=5, 5x4-4=16。

8.) 68，圖形依照以下規則構成：2+4=6, 4+6=10, 6+10=16, 10+16=26, 16+26=42, 26+42=68。

9.) 1296，相對位置的兩數為平方關係。

10.) 121，每數乘以 2 後分別加上 1, 2, 3, 4, 5: 2x2+1=5, 5x2+2=12, 12x2+3=27, 27x2+4=58, 58x2+5=121。

數字宮格圖

1.) 14，第二行數字為第一行數字與第三行數字的差。

2.) 24，第一行數字的平方加上第三行數字會得到第二行數字。

3.) 6，第三列數字減掉第二列數字會得到第一列數字。

4.) 7，第一行數字 +2 或第三行數字 +3 會得到第二行數字。

5.) 7，第二行數字為第一及第三行數字的總和。

6.) 14，第一行數字 -1 或第三行數字 -2 會得到第二行數字。

7.) 19，第一與第二行數字相乘後，減掉第四行數字，即得到第三行數字。

8.) 4，第一與第二行數字相乘後，除以第四行數字，即得

到第三行數字。

9.) 7，每列數字間的關係如下：第一與第二行數字相減，等於第三與第四行數字相加。9-6=1+2, 17-12=1+4, 24-16=3+5, 12-7=2+3。

10.) 5，每列數字間的關係如下：第一與第二行數字相加，等於第三與第四行數字相乘。14+10=4x6, 1+5=3x2, 5+9=2x7, 17+8=5x5。

11.) 23，在同一列中的任一個數字為前兩數的總和：4+8=12, 8+12=20。

12.) 16，每列數字加 3 會得到下一個數字，而每行數字減 1 會得到下一個數字。

三角數

1.) 21，2x5+3=13, 4x8+5=37, 3x5+6=21

2.) 35，6x3x1-5=13, 4x2x3-5=19, 2x5x4-5=35

3.) 45，4x7+1=29, 3x4+9=21, 6x7+3=45

4.) 34，11-7+32=36, 45-10+30=65, 28-6+12=34

5.) 4，5x3-1=14, 9x4-6=30, 2x7-10=4

6.) 26，9x7-21=42, 3x12-8=28, 8x6-22=26

7.) 54，3x4x2+6=30, 3x5x3+6=51, 6x2x4+6=54

8.) 26，12+11+14=37, 10+6+4=20, 17+4+5=26

9.)　　50，12x2+1=25, 8x4+3=35, 6x7+8=50

10.)　　3，21-3-16=2, 13-2-7=4, 19-5-11=3

第二章

魔方陣

魔術數字 0

中階習題

1.

-4	-5	6	3
2	7	-8	-1
-6	-3	4	5
8	1	-2	-7

2.

1	-2	8	-7
-5	6	-4	3
-3	4	-6	5
7	-8	2	-1

3.

7	2	-1	-8
-5	-4	3	6
1	8	-7	-2
-3	-6	5	4

4.

2	-1	7	-8
-6	5	-3	4
-4	3	-5	6
8	-7	1	-2

5.

-6	8	-7	5
2	-4	3	-1
7	-5	6	-8
-3	1	-2	4

6.

1	-3	4	-2
-5	7	-8	6
-4	2	-1	3
8	-6	5	-7

7.

-7	8	5	-6
3	-4	-1	2
-2	1	4	-3
6	-5	-8	7

8.

8	-7	1	-2
-4	3	-5	6
-6	5	-3	4
2	-1	7	-8

9.

8	-7	-6	5
-4	3	2	-1
1	-2	-3	4
-5	6	7	-8

10.

-3	4	1	-2
7	-8	-5	6
-6	5	8	-7
2	-1	-4	3

11.

1	-2	8	-7
-5	6	-4	3
-3	4	-6	5
7	-8	2	-1

12.

-3	4	1	-2
7	-8	-5	6
-6	5	8	-7
2	-1	-4	3

高階習題

1.

-8	7	6	-5
4	-3	-2	1
-1	2	3	-4
5	-6	-7	8

2.

1	-3	4	-2
8	-6	5	-7
-4	2	-1	3
-5	7	-8	6

3.

-4	2	-1	3
8	-6	5	-7
1	-3	4	-2
-5	7	-8	6

4.

-6	5	-3	4
2	-1	7	-8
8	-7	1	-2
-4	3	-5	6

5.

2	7	-8	-1
-4	-5	6	3
8	1	-2	-7
-6	-3	4	5

6.

-6	5	-3	4
2	-1	7	-8
8	-7	1	-2
-4	3	-5	6

7.

3	-4	-1	2
-7	8	5	-6
6	-5	-8	7
-2	1	4	-3

8.

4	-3	-2	1
-8	7	6	-5
5	-6	-7	8
-1	2	3	-4

9.

-6	5	-3	4
2	-1	7	-8
8	-7	1	-2
-4	3	-5	6

10.

-6	-3	4	5
8	1	-2	-7
-4	-5	6	3
2	7	-8	-1

11.

-4	3	-5	6
8	-7	1	-2
2	-1	7	-8
-6	5	-3	4

12.

-1	2	-8	7
5	-6	4	-3
3	-4	6	-5
-7	8	-2	1

日字圖

1.

5	2	9	1	0	8
1					3
4	0	6	3	7	5
8					9
7	4	2	3	9	0

2.

1	5	6	4	2	7
4					3
9	3	2	1	4	6
8					5
3	7	5	0	6	4

3.

1	6	5	8	3	2
7					3
5	4	3	6	0	7
8					5
4	1	3	0	9	8

4.

9	3	8	0	4	1
5					6
1	6	3	2	4	9
7					5
3	6	9	1	2	4

5.

5	2	4	1	7	6
4					3
3	6	1	8	0	7
7					5
6	2	1	3	9	4

6.

6	3	0	7	8	1
3					4
7	4	0	6	5	3
8					9
1	0	9	3	4	8

7.

9	5	1	0	6	4
5					6
6	0	3	1	7	8
4					0
1	4	0	8	5	7

8.

8	7	1	3	6	0
2					4
6	5	2	4	1	7
9					8
0	3	2	5	9	6

9.

7	4	0	6	5	3
8					2
6	7	2	0	1	9
1					6
3	0	4	6	7	5

10.

9	4	5	6	0	1
4					2
1	2	3	5	8	6
5					7
6	1	5	0	4	9

11.

6	5	8	3	1	2
4					6
3	6	1	2	4	9
5					0
7	4	5	0	1	8

12.

8	0	5	1	7	4
0					6
9	1	2	8	0	5
7					1
1	3	4	2	6	9

13.

5	0	3	1	7	9
4					0
6	1	8	3	0	7
2					8
8	3	2	6	5	1

14.

7	8	2	3	1	4
1					0
8	5	0	1	4	7
6					8
3	8	1	2	5	6

15.

5	6	1	0	4	9
2					4
4	3	6	5	0	7
6					3
8	7	3	4	1	2

16.

9	6	5	3	0	2
6					5
5	4	0	3	6	7
1					3
4	0	7	5	1	8

17.

9	8	0	5	1	2
4					8
8	1	4	3	0	9
3					0
1	2	7	4	5	6

18.

4	1	6	5	0	9
1					3
7	2	0	5	3	8
8					5
5	6	7	4	3	0

19.

9	1	5	3	7	0
2					5
5	2	0	3	6	9
6					3
3	1	0	4	9	8

20.

6	3	0	4	5	7
4					0
8	3	1	2	5	6
2					8
5	6	0	1	9	4

21.

8	0	7	3	1	6
9					2
1	0	6	3	7	8
2					5
5	6	0	8	2	4

22.

9	0	2	1	6	7
6					5
2	5	6	1	8	3
1					2
7	1	3	0	6	8

23.

2	6	1	8	3	5
8					0
0	4	5	6	1	9
6					7
9	7	3	0	2	4

24.

5	6	1	7	2	4
4					0
9	3	1	0	4	8
1					6
6	5	4	0	3	7

25.

5	0	7	1	4	8
1					3
9	4	5	0	6	1
2					6
8	0	5	3	2	7

26.

1	4	8	0	9	3
2					4
5	0	3	7	1	9
8					1
9	0	4	1	3	8

27.

1	5	6	2	4	7
3					9
8	2	1	5	3	6
4					0
9	0	4	1	8	3

28.

7	3	0	5	4	6
3					2
2	5	0	1	8	9
4					7
9	0	5	4	6	1

29.

0	3	7	5	1	9
1					6
8	6	1	3	7	0
7					3
9	0	2	3	4	7

30.

6	0	3	4	5	7
5					5
9	6	3	4	1	2
2					3
3	7	0	1	6	8

31.

3	8	5	0	2	7
6					5
0	1	4	3	8	9
7					0
9	8	3	0	1	4

32.

7	3	1	6	0	8
3					2
9	0	3	2	4	7
2					3
4	2	7	6	1	5

數字金字塔

三價元素圖

中階習題

1.

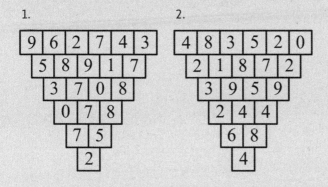

2.

3.

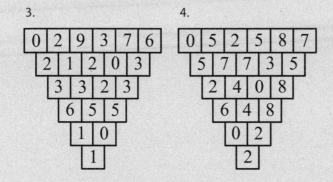

4.

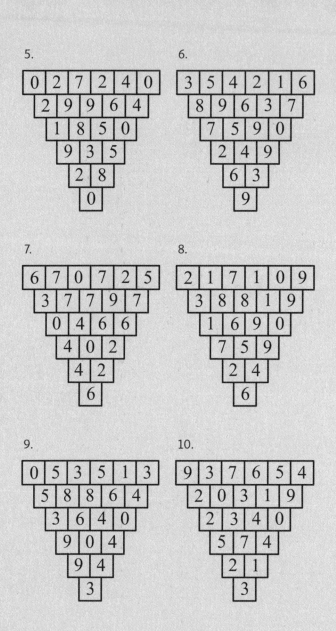

11.

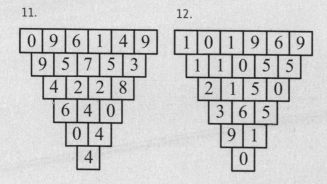

12.

高階習題

1.

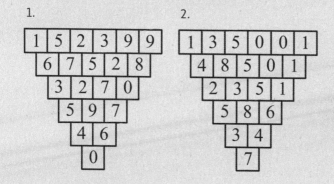

2.

3.

6	7	0	7	2	5
	3	7	7	9	7
		0	4	6	6
			4	0	2
				4	2
					6

4.

2	1	7	1	0	9
	3	8	8	1	9
		1	6	9	0
			7	5	9
				2	4
					6

5.

2	1	8	8	3	9
	3	9	6	1	2
		2	5	7	3
			7	2	0
				9	2
					1

6.

9	3	7	6	5	4
	2	0	3	1	9
		2	3	4	0
			5	7	4
				2	1
					3

7.

3	2	0	4	1	1
	5	2	4	5	2
		7	6	9	7
			3	5	6
				8	1
					9

8.

1	9	4	2	6	9
	0	3	6	8	5
		3	9	4	3
			2	3	7
				5	0
					5

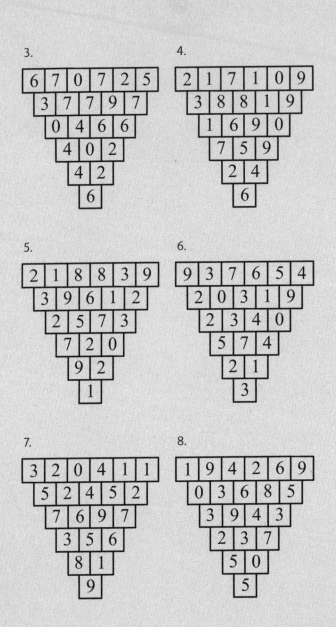

9.

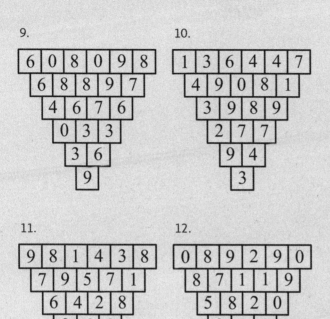

10.

```
1 3 6 4 4 7
 4 9 0 8 1
  3 9 8 9
   2 7 7
    9 4
     3
```

11.

```
9 8 1 4 3 8
 7 9 5 7 1
  6 4 2 8
   0 6 0
    6 6
     2
```

12.

```
0 8 9 2 9 0
 8 7 1 1 9
  5 8 2 0
   3 0 2
    3 2
     5
```

菱形圖

1.

2.

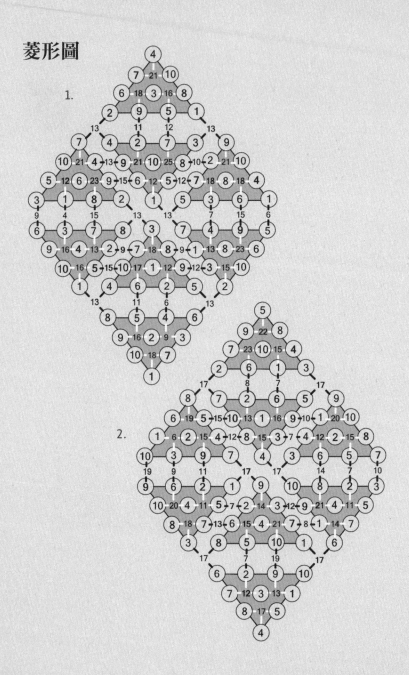

3.

4.

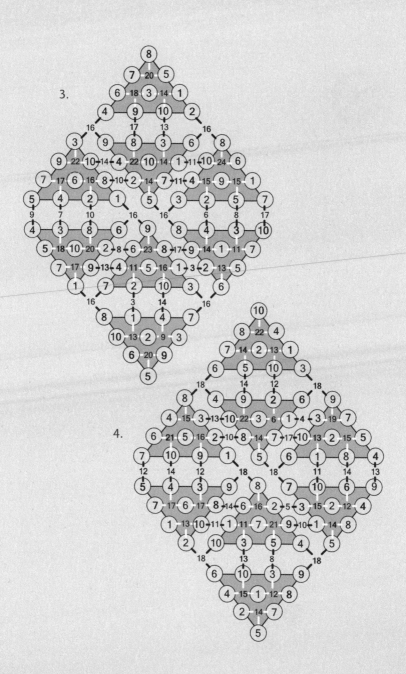

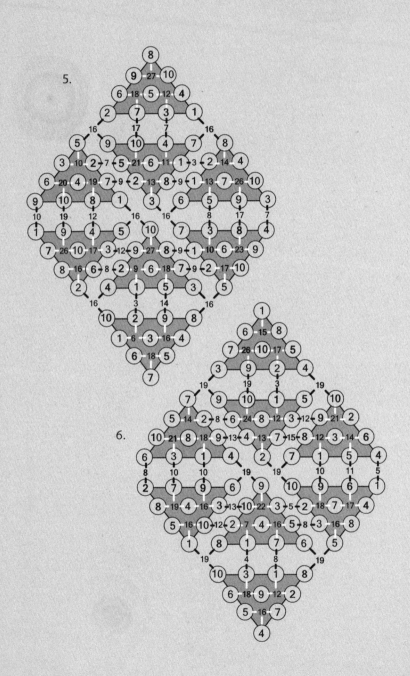

5.

6.

7.

8.

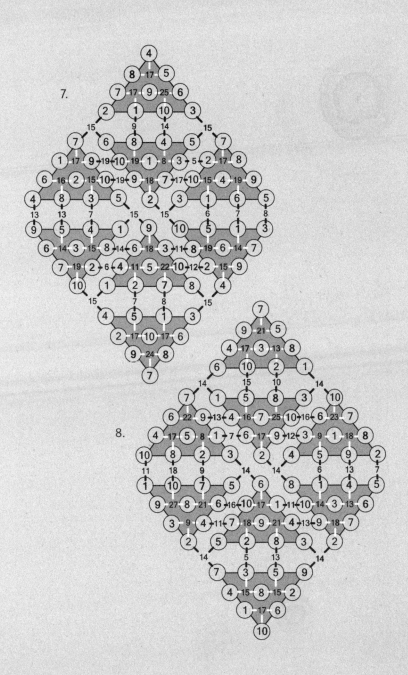

9.

10.

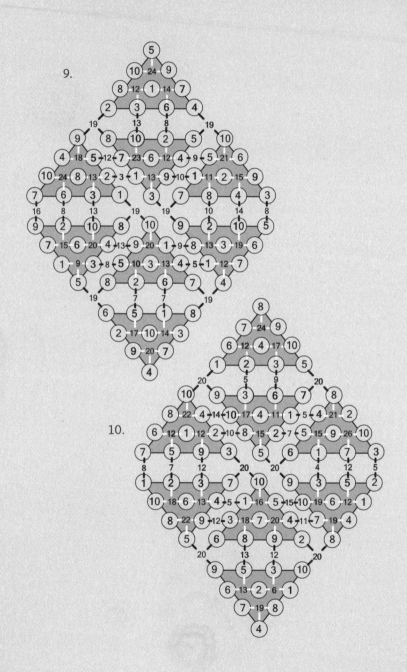

蜂窩圖
初階習題

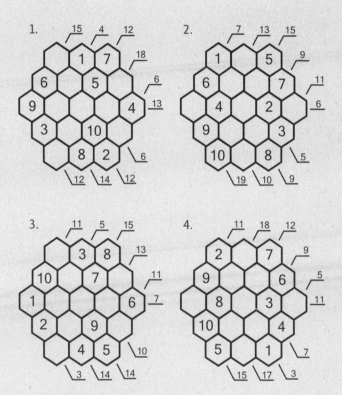

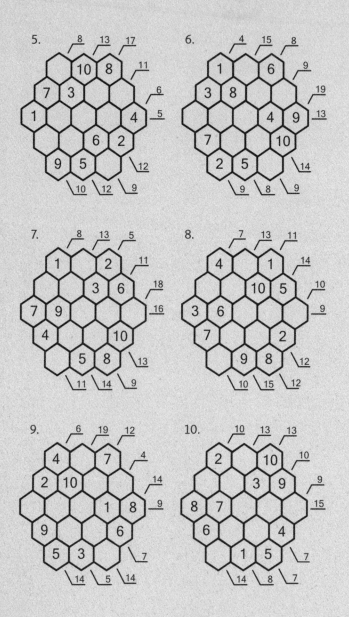

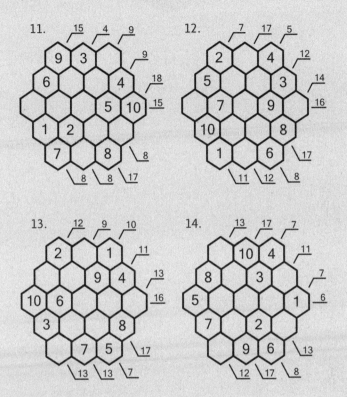

中階習題

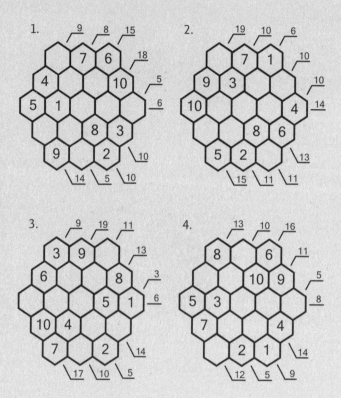

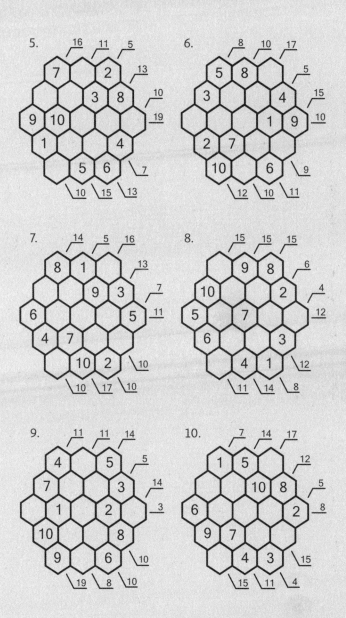

橫截圖

1.

	6		5		5		1	
8	2	5	1	9	4	7	6	3
	4	⑭	4	✕	3	⑳	4	
5	8	2	3	4	1	6	9	7
	3	✕	8	㉑	9	✕	2	
6	5	1	9	4	8	7	3	2
	9	⑰	7	✕	7	㉒	7	
8	1	4	2	3	6	9	5	7
	7		6		2		8	

2.

	9		6		2		5	
4	1	2	5	7	8	9	3	6
	6	⑰	3	✕	9	⑰	8	
9	3	6	8	5	4	1	2	7
	4	✕	2	⑳	3	✕	6	
5	2	8	1	6	7	3	4	9
	5	⑱	9	✕	6	㉑	7	
2	8	4	7	3	1	6	9	5
	7		4		5		1	

3.

	6		3		2		9	
7	9	2	6	8	1	4	3	5
	3	⑳	4	✕	9	⑰	7	
3	4	9	1	6	8	7	5	2
	1	✕	2	㉕	5	✕	8	
2	5	8	9	3	7	1	6	4
	7	㉗	8	✕	6	⑲	1	
1	8	3	5	9	4	6	2	7
	2		7		3		4	

4.

	8		7		4		6	
3	5	7	9	6	1	8	4	2
	4	⑱	8	✕	2	⑯	1	
5	1	8	3	7	9	6	2	4
	9	✕	6	㉑	8	✕	5	
7	6	2	4	1	5	9	8	3
	2	⑱	1	✕	7	㉖	3	
1	3	4	5	9	6	2	7	8
	7		2		3		9	

5.

	8		3		1		4	
1	9	3	6	4	2	5	7	8
	2	㉑	7	✕	8	⑳	3	
7	4	1	2	3	5	8	6	9
	3	✕	8	㉓	4	✕	1	
2	6	8	9	1	7	3	5	4
	7	㉑	1	✕	3	㉓	9	
8	1	6	5	7	9	4	2	3
	5		4		6		8	

6.

	7		1		3		6	
2	9	1	8	6	5	4	7	3
	3	㉔	4	✕	2	⑲	9	
8	1	7	6	2	4	9	3	5
	2	✕	5	㉗	7	✕	8	
5	6	3	9	1	8	7	2	4
	4	㉒	7	✕	1	⑰	5	
7	5	9	2	4	6	3	1	8
	8		3		9		4	

7.

		1		9		4		5	
9	5	3	7	8	1	6	2	4	
		8	㉔	2	✕	5	⑬	1	
8	9	7	3	5	6	1	4	2	
		4	✕	1	⑳	8	✕	7	
1	3	5	4	2	7	9	8	6	
		6	㉒	5	✕	2	㉔	9	
4	7	9	8	1	3	2	6	5	
		2		6		9		3	

8.

		3		8		1		7	
7	2	4	9	5	3	1	6	8	
		8	⑰	7	✕	6	㉔	9	
2	5	6	1	3	7	4	8	9	
		9	✕	5	㉑	2	✕	3	
8	7	3	4	6	9	5	2	1	
		4	⑱	3	✕	8	⑳	1	
3	1	8	6	7	5	9	4	2	
		6		2		4		5	

9.

```
    3     2     1     4
8   2   4   6   7   3   9   1   5
    1  ⑰   4   X   5  ⑯   6
2   8   9   1   4   7   6   5   3
    7   X   8  ㉒   6   X       9
4   6   3   5   2   9   7   8   1
    5  ㉓   7   X   8  ㉘   2
6   9   2   3   5   4   1   7   8
    4     9     2     3
```

10.

```
    4     8     9     1
1   5   8   3   6   7   9   4   2
    6  ⑱   4   X   1  ㉑   5
2   1   6   9   4   3   8   7   5
    7   X   2  ㉔   6   X       9
3   8   9   7   1   5   2   6   4
    9  ㉒   1   X   2  ㉒   8
6   2   7   5   9   8   4   3   1
    3     6     4     2
```

11.

```
      9       6       4       7
  4   2   7   1   9   3   8   6   5
      6  ⑪   2   ✕   8  ⑱   1
  7   5   4   3   6   1   9   8   2
      1   ✕   8  ⑯   2   ✕   3
  9   3   8   5   2   7   1   4   6
      4  ㉕   7   ✕   5  ㉒   2
  1   8   2   9   3   6   7   5   4
      7       4       9       9
```

12.

```
      7       3       8       9
  4   9   8   5   6   7   1   2   3
      3  ㉕   1   ✕   4  ⑫   6
  8   4   9   7   5   2   3   1   6
      5   ✕   9  ⑱   6   ✕   8
  2   6   7   8   3   1   9   4   5
      2  ⑲   6   ✕   3  ⑲   7
  3   1   6   4   8   9   2   5   7
      8       2       5       3
```

數獨 ABC

1.

C	B	A	C	C	B	B	A	A
B	A	C	A	B	A	C	B	C
A	C	B	C	B	A	B	A	C
A	C	C	B	A	B	A	C	B
B	A	B	A	A	C	C	B	C
A	B	C	C	B	C	A	A	B
C	B	A	B	C	B	A	C	A
B	C	A	B	A	C	B	C	A
C	A	B	A	C	A	C	B	B

2.

B	B	C	A	C	A	B	A	C
B	C	A	C	A	B	A	C	B
A	C	A	B	C	B	A	B	C
B	B	A	C	B	C	C	A	A
C	A	C	C	A	B	B	A	B
A	C	B	B	A	A	C	C	B
C	A	B	A	B	C	B	C	A
C	B	C	A	B	A	C	B	A
A	A	B	B	C	C	A	B	C

3.

C	B	A	B	C	A	B	C	A
A	B	C	A	C	B	A	B	C
A	C	B	C	B	A	B	A	C
B	C	B	A	A	B	C	C	A
B	A	C	B	A	C	C	A	B
A	A	C	C	B	C	A	B	B
C	B	A	C	B	B	A	A	C
B	C	A	B	A	C	B	C	A
C	A	B	A	C	A	C	B	B

4.

C	B	A	C	C	B	B	A	A
A	B	C	B	C	A	C	B	A
A	C	B	A	B	A	B	C	C
A	C	C	A	B	B	B	C	A
B	A	B	B	A	C	C	A	C
B	A	C	C	A	C	A	B	B
C	B	A	C	B	B	A	A	C
B	C	A	B	A	C	A	C	B
C	A	B	A	C	A	C	B	B

5.

C	A	C	B	B	A	C	A	B
A	C	B	A	C	A	B	B	C
A	B	B	C	C	B	C	A	A
C	B	A	B	B	C	A	C	A
A	A	C	A	C	B	B	B	B
B	C	B	A	A	B	A	C	C
B	A	A	C	C	A	B	B	B
B	B	A	A	A	B	C	C	C
C	C	C	B	B	A	B	A	A

6.

A	A	B	A	C	C	B	C	B
B	C	A	B	C	B	A	A	C
C	C	B	A	A	B	B	C	A
B	A	A	C	B	A	C	C	B
C	B	A	B	C	A	A	B	C
B	C	C	C	A	B	A	B	A
C	A	C	A	B	A	B	B	C
A	B	C	B	A	C	C	A	B
A	B	B	C	B	C	C	A	A

7.

C	C	C	B	A	A	B	A	B
A	B	A	C	B	C	A	C	B
A	B	B	A	B	C	C	C	A
B	B	C	A	C	A	A	B	C
A	C	A	B	B	B	C	C	A
B	A	C	A	C	C	B	B	A
B	A	B	C	C	B	A	A	C
C	A	B	C	A	B	C	A	B
C	C	A	B	A	A	B	B	C

8.

B	A	C	C	C	A	A	B	B
C	B	C	A	B	A	C	B	A
A	B	A	B	C	B	C	A	C
B	C	A	C	B	C	A	A	B
C	A	B	A	C	B	B	A	C
A	C	B	A	B	A	C	B	C
C	C	A	B	A	B	B	C	A
A	A	C	B	A	C	B	C	B
B	B	B	C	A	C	A	C	A

第三章

智力測驗

智力測驗 1

1.) 　星期六

2.) 　星期五

3.) 　28，數字依以下規則增加：+2, +5, +2, +5, +2, +5。

4.) 　3，數字依以下規則改變：-2, -2, +2, +2。

5.) 　d，冬天

6.) 　c，吃

7.) 　j，第三張圖取自於第一與第二張圖相同的部分。

8.) 　h，每一行與每一列中的三個圖形方向皆不同，且皆有三個黑色圓形、三個白色方形，同時黑色三角形須在不同的位置。

9.) 　d，每一行與每一列中圖形皆不同，且下方的長方形數目亦不同。

10.) 9，相對位置上的數字為平方關係。

11.) 39，每個數字乘以兩倍後，依序減掉 1, 2, 3, 4, 5 會得到下一個數字。

12.) d，兩圖形呈 90 度，且內外圖形交換。

13.) b，第二個圖形沒有外部的方形，且兩圖形為一黑一白。

14.) a，兩圖形的大小不同 (1:0.75)，且上下圖形色調交換。

15.) 15，中間數字為左右兩數字的和。

16.) 5，第三行數字為第一與第二行數字相乘後，減掉第四行數字。另一規則為：第一第二行數字相乘等於第三第四行數字相加。

17.) c，圓形以逆時鐘方向移動 135 度、方形以逆時鐘方向移動 45 度，而三角形以順時鐘方向移動 135 度。

18.) d，線條的上部 4 分之 1 每次往右折 45 度，而下部 4 分之 1 每次往左折 45 度。

19.) c，太陽是其中唯一的恆星。

20.) b，舞蹈屬於廣泛的概念。

21.) d，其他圖形皆是重疊的部分塗上黑色。

22.) b，其他圖形皆上下對稱。

23.) 25，上下兩數的總和為 35。

24.) 上 :32, 下 :32，上排數字乘以 2 會得到下一個數字，而下排數字由右至左每次減少 2, 3, 4。

25.) e，波蘭

26.) 8，13-9+7=11, 24-20+3=7, 16-10+2=8

27.) 12，中間的數字為周圍三個數字相乘後除以 10。

28.) c

29.) a, d

30.) b, d

智力測驗 2

1.) 星期一

2.) 星期六

3.) 20, 19，數字以 +4, -1, +4, -1, +4, -1, +4 的規則改變。

4.) 30，數字以 +2, +2, +3, +3, +4, +4, +5, +5 的規則增加。

5.) m，跳過字母的數目依次為 1 個, 2 個, 1 個, 2 個。

6.) 27，規則 : +2, +3, +4, +5, +6。

7.) a，兩圖形呈 180 度。

8.) c，兩圖形呈 90 度。

9.) b，星斗

10.) a，腳

11.) f，前兩個圖形中斜線重複的部分會出現在第三個圖形，且三個圖形的大小皆不同，內部紋路亦不同。

12.) d，每一行與每一列中的三格圖形皆不同。

13.) c，每一列中上部符號的方向皆不同，而下部圖形皆相同，且其中一個是黑色的。

14.) d，中間圖形逐次往外部移動，而每一行的移動方向以順時鐘方向改變 90 度，分別為右、下與左。

15.) 10，相對位置的兩數字總和為 17。

16.) 36，相對位置的兩數為平方關係。

17.) d

18.) 16，第三列數字為第一與第二列數字的總和。

19.) 21，第三行數字為第一與第二行的數字相乘後除以第四行數字

20.) a，內部圖形以順時鐘方向旋轉 45 度，而內部的兩線條以逆時鐘方向旋轉 45 度。

21.) e，每個圖形藉由將兩部分圖形往中心點集合而成，而重疊的線條則會消失。

22.) d，土耳其，其他國家皆位於非洲。

23.) b，甜筒

24.) 上 :11, 下 :242，上排數字每次增加 2，而下排數字為上排數字的平方乘以二。

25.) 上 :128, 下 :21，上排數字乘以 2 會得到下一個數字，而下排數字則依序減少 3, 2, 1。

26.) c，其他圖形皆有一隻黑色的「腳」。

27.) d，其他圖形內部與外部圓圈總數的差為 1。

28.) 24，(3x8x15):5=72, (5x4x9):5=36, (6x2x10):5=24

29.) d, e

30.) c, e

看！德國人這樣訓練邏輯！

鍛鍊 IQ 金頭腦的 400 道練習

IQ-Marathon: Über 400 Rätsel-Aufgaben für schlaue Köpfe

作者	伊琳娜 · 波斯里 Irina Bosley
譯者	趙崇任
責任編輯	徐立妍、廖芳婕
行銷企劃	李雙如
封面設計	生形設計
版面構成	張凱揚

發行人	王榮文
出版發行	遠流出版事業股份有限公司
地址	臺北市南昌路 2 段 81 號 6 樓
客服電話	02-2392-6899
傳真	02-2392-6658
郵撥	0189456-1
著作權顧問	蕭雄淋律師

2015 年 09 月 01 日 初版一刷
2015 年 11 月 01 日 初版二刷
定價 新台幣 260 元（如有缺頁或破損，請寄回更換）
有著作權 · 侵害必究 Printed in Taiwan
ISBN 978-957-32-7696-8
遠流博識網 http://www.ylib.com E-mail: ylib@ylib.com

Title of the original edition: IQ-Marathon. Über 400 Rätsel-Aufgaben für schlaue Köpfe
Copyright © 2013 Anaconda Verlag GmbH, Cologne
Complex Chinese language edition arranged through jia-xi books co., ltd., Taipei City &
mundt agency, Düsseldorf

國家圖書館出版品預行編目 (CIP) 資料

看!德國人這樣訓練邏輯!：鍛鍊 IQ 金頭腦的 400 道練習 / 伊琳娜 . 波斯里 (Irina Bosley) 著 ; 趙崇
任譯 . -- 初版 . -- 臺北市 : 遠流 , 2015.09
　面 ;　公分
譯自 : IQ-Marathon : Über 400 Rätsel-Aufgaben für schlaue Köpfe
ISBN 978-957-32-7696-8(平裝)

1. 益智遊戲

997　　　104015491